一学就会

创意简笔画

〔西班牙〕罗莎·柯托 著　姚云青 译

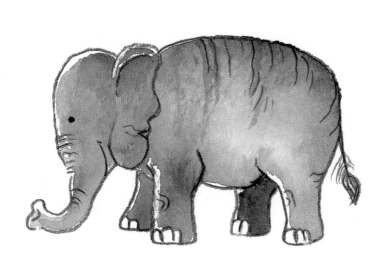

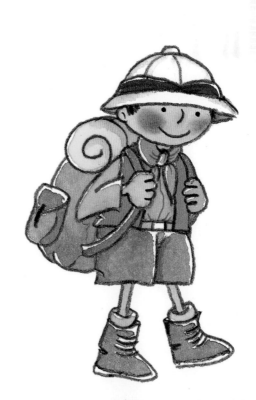

人民文学出版社
PEOPLE'S LITERATURE PUBLISHING HOUSE

目 录

我们可以用一种最简单的工具 ——铅笔，来描绘我们身边的世界。
铅笔有很多种类型：
硬芯、软芯、特软芯、油性、色粉、水溶性……

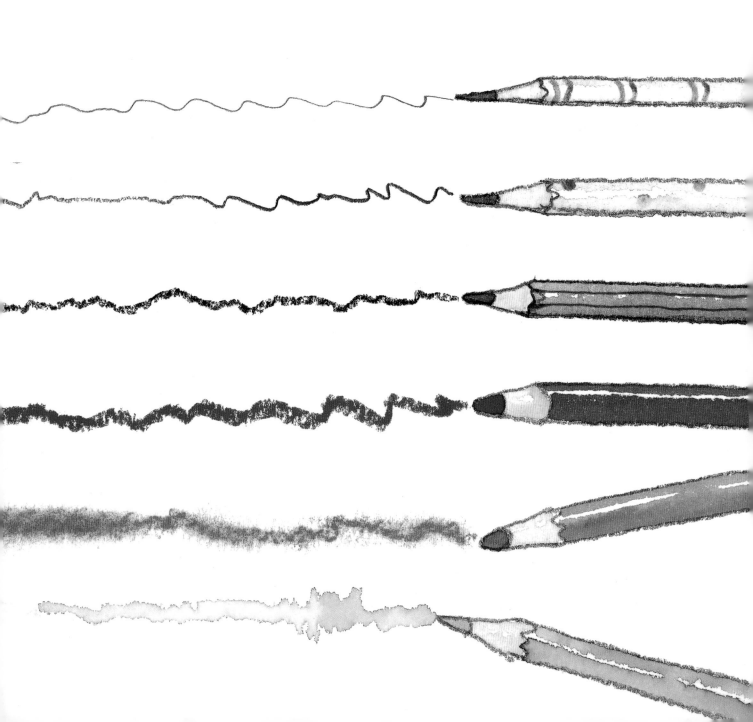

作者的话

在不同类型的纸上画画看。你发现了什么？感觉怎么样？
你也可以用其他材料来作画，比如蜡、蛋彩画颜料、染料、
甚至一些更独特的工具，比如指甲油、胡萝卜汁、咖啡……

你最喜欢用
哪种材料呢？

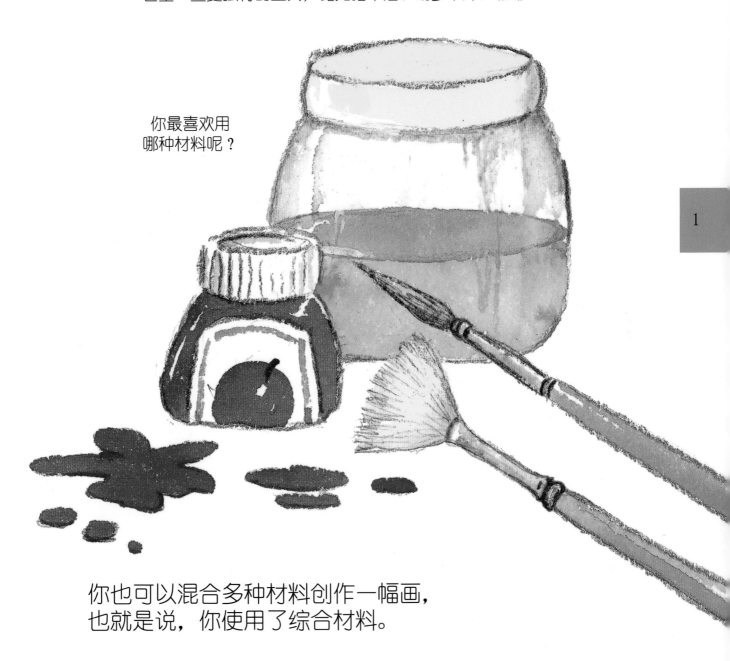

你也可以混合多种材料创作一幅画，
也就是说，你使用了综合材料。

植物

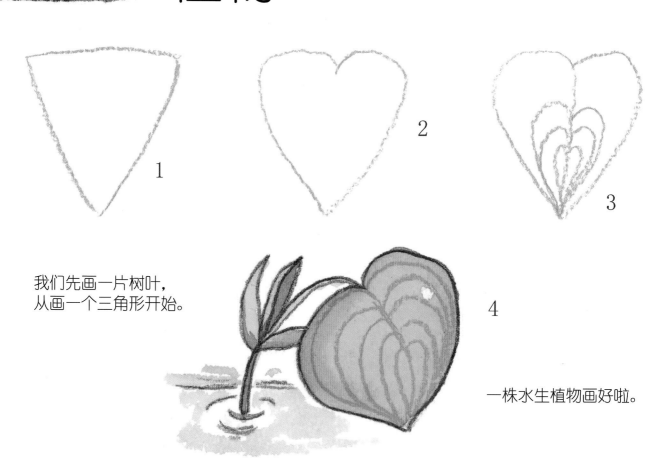

1

2

3

我们先画一片树叶，从画一个三角形开始。

4

一株水生植物画好啦。

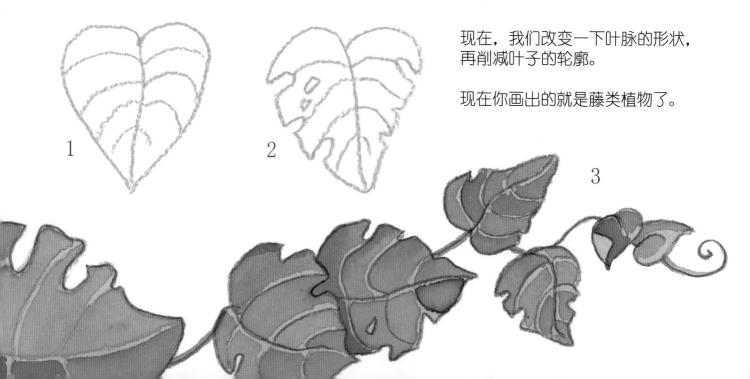

1

2

现在，我们改变一下叶脉的形状，再削减叶子的轮廓。

现在你画出的就是藤类植物了。

3

你可以在水边画一些竹子。

注意观察：
画枝干的时候要注意，它们通常都长得笔直，而且一节接着一节。

画灯心草的时候，记住，它的叶子很长哦。

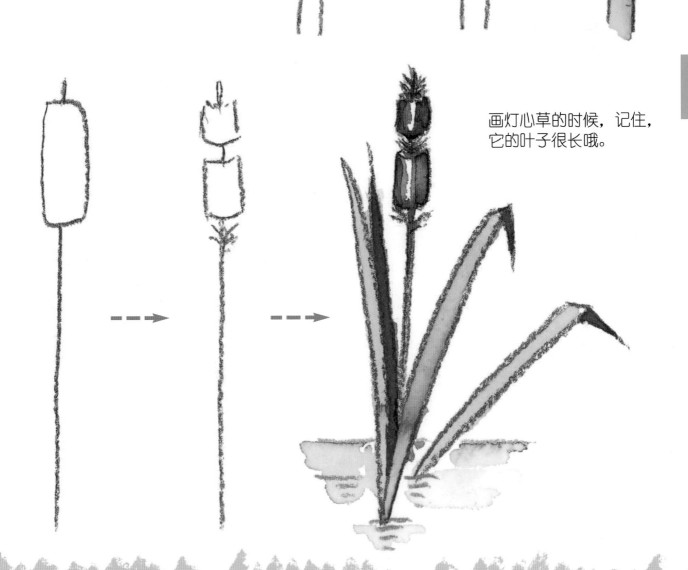

树

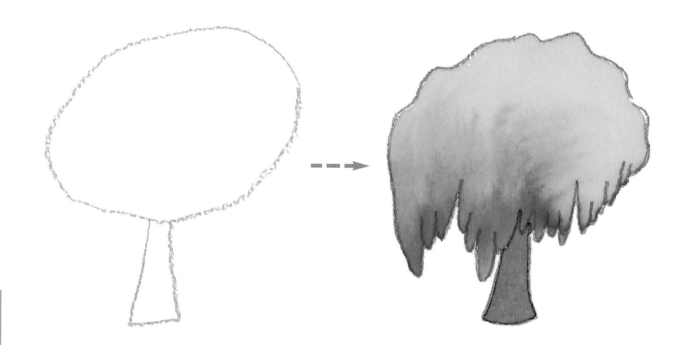

雨林中有各种各样的树。
注意它们的不同形状。
你也可以另画一些新的树。

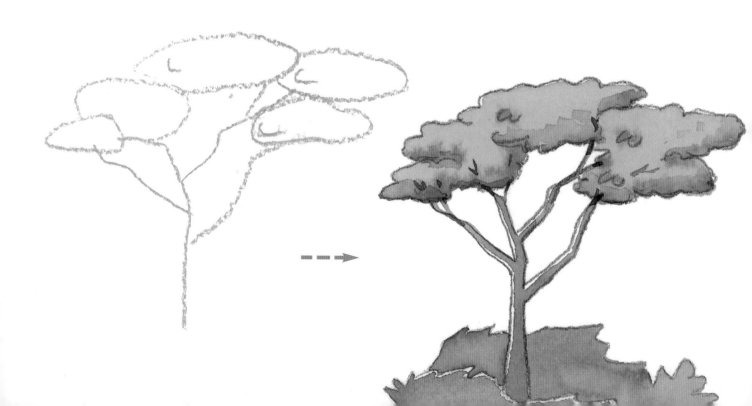

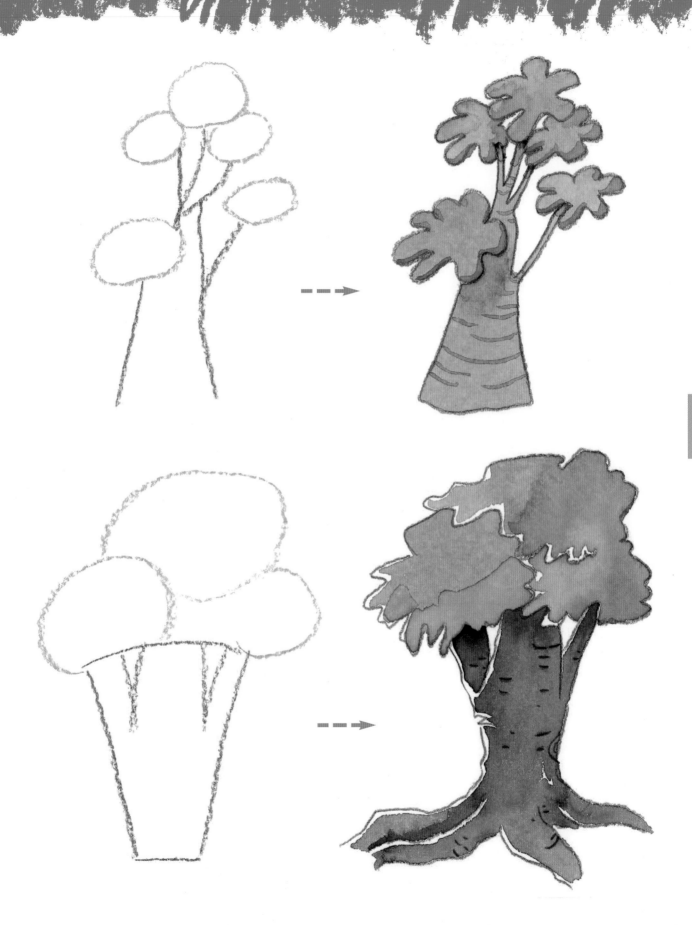

棕榈树

我们先画树叶。

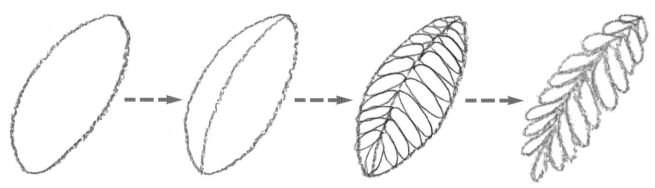

这就是棕榈树的树叶。

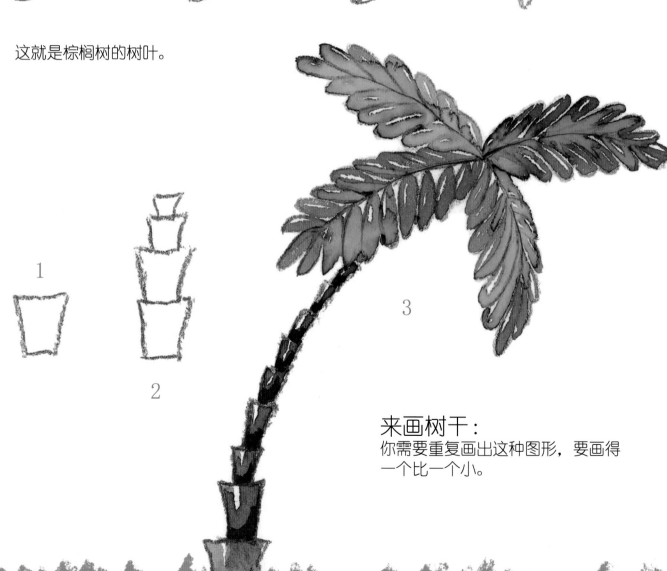

1

2

3

来画树干：
你需要重复画出这种图形，要画得一个比一个小。

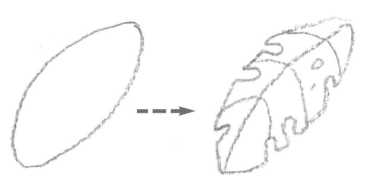

如果要画另一种棕榈树，就先要画出不同形状的棕榈树叶。

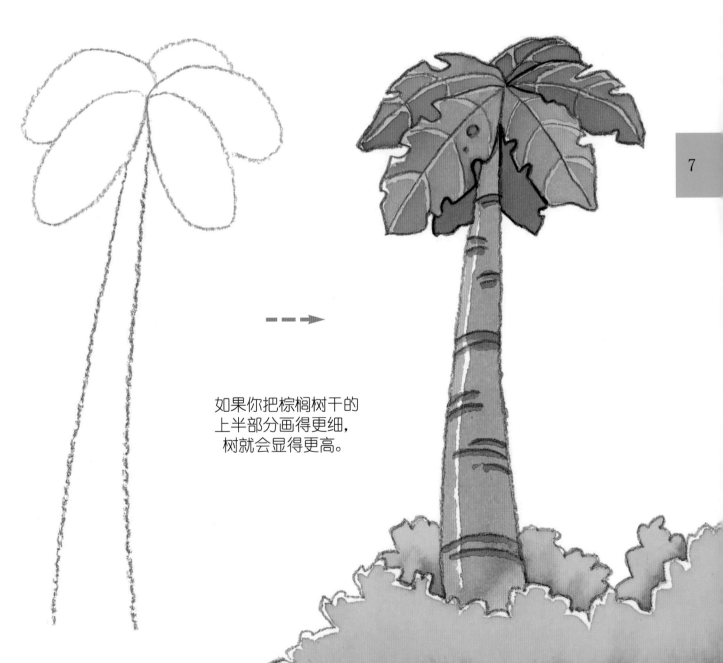

如果你把棕榈树干的上半部分画得更细，树就会显得更高。

昆虫

1

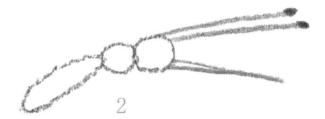

2

有许多植物的地方一定也会有许多昆虫。

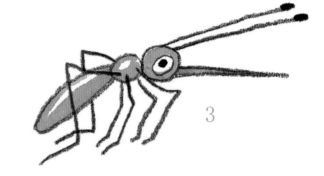

3

1

2

3

这里教你用最简单的方法画蚊子和金龟子。

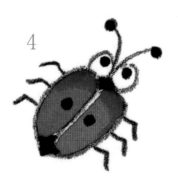

4

要记住：
昆虫有六只脚！

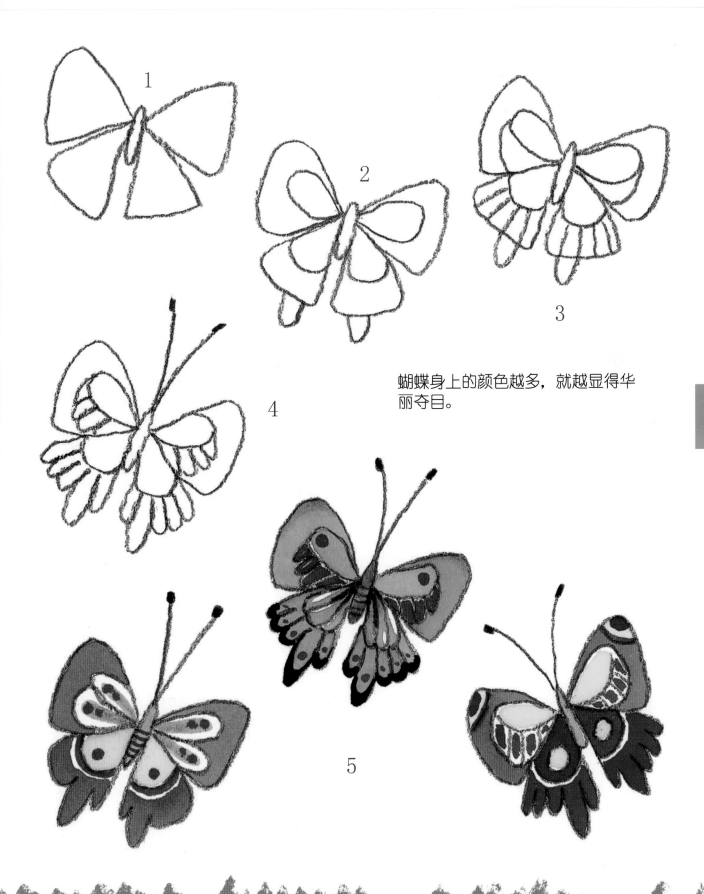

1

2

3

4

蝴蝶身上的颜色越多，就越显得华
丽夺目。

5

9

蜘蛛

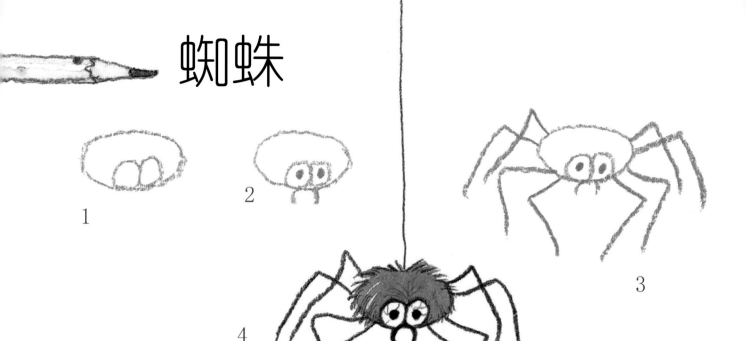

1

2

3

4

蜘蛛有八只腿，而且有很多种类，形体也各种各样：
有的多毛，有的鲜红，有的有毒……

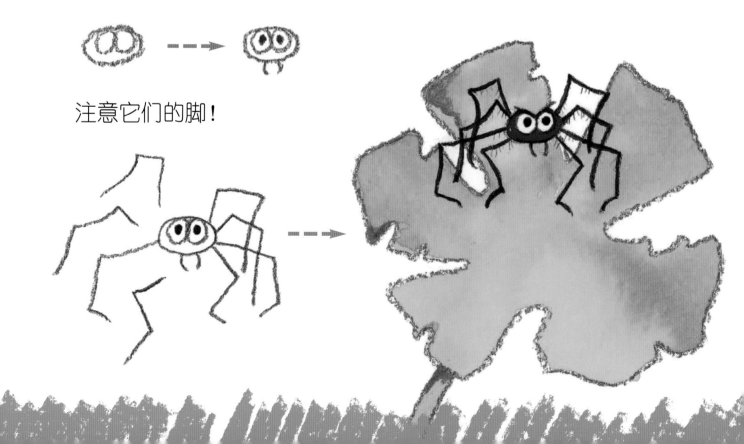

注意它们的脚！

看，画一张蜘蛛网很容易吧！

1

画一个圆形和一个十字。

2

再把它切成八份。

3

把外面的圆形画成星星的形状。

4

5

再从外向里重复画星状的圈圈，最后画出趴在网上的蜘蛛。

蛇

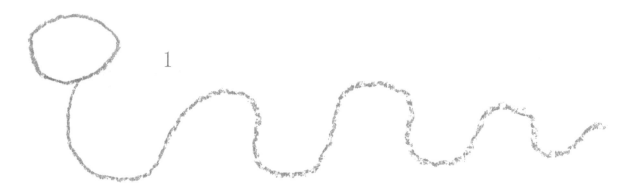

先画一个圆圈和一道弯弯曲曲的线。

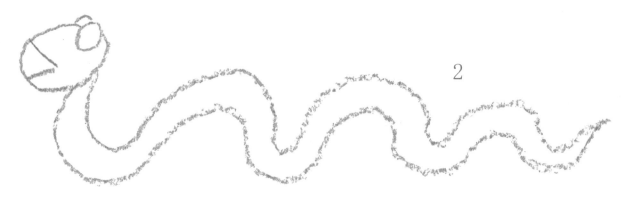

加上眼睛、嘴巴，再画出身体。

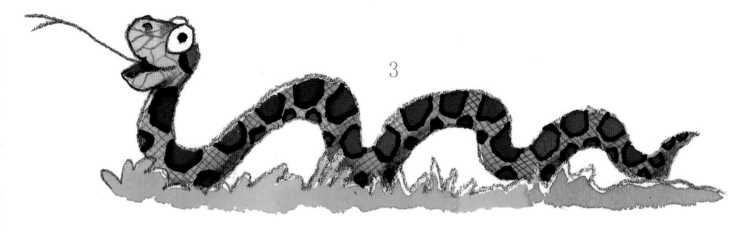

最后涂上颜色！

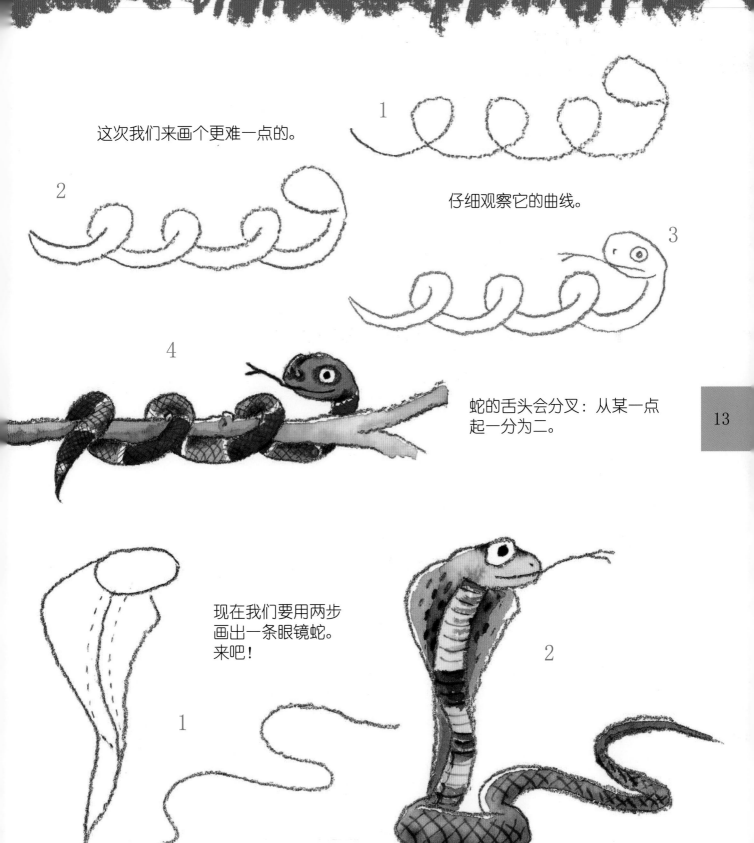

这次我们来画个更难一点的。

1

仔细观察它的曲线。

2

3

4

蛇的舌头会分叉：从某一点
起一分为二。

现在我们要用两步
画出一条眼镜蛇。
来吧！

1

2

变色龙与蜥蜴

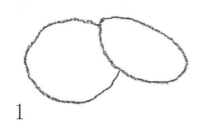

1

先画两个椭圆形。

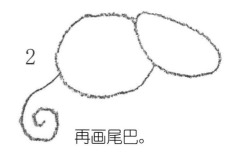

2

再画尾巴。

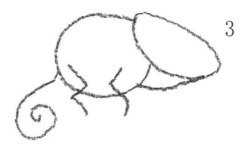

3

画爪子。

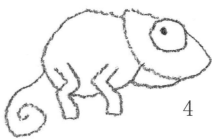

4

变色龙的两眼是分开的，可以一只眼睛看右边，同时另一只眼睛看左边。

14

你知道吗？

变色龙还能改变身体的颜色。这种现象叫作拟态。

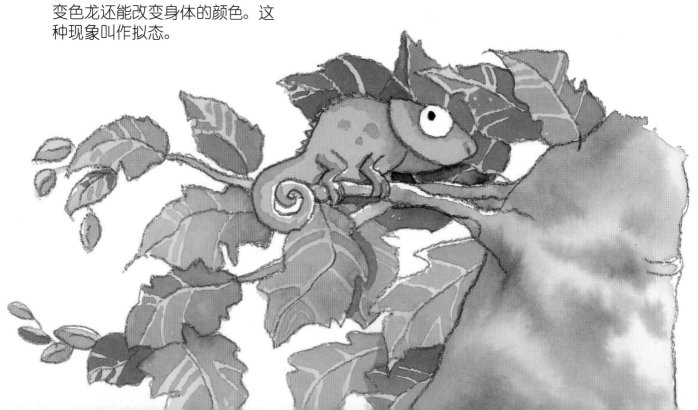

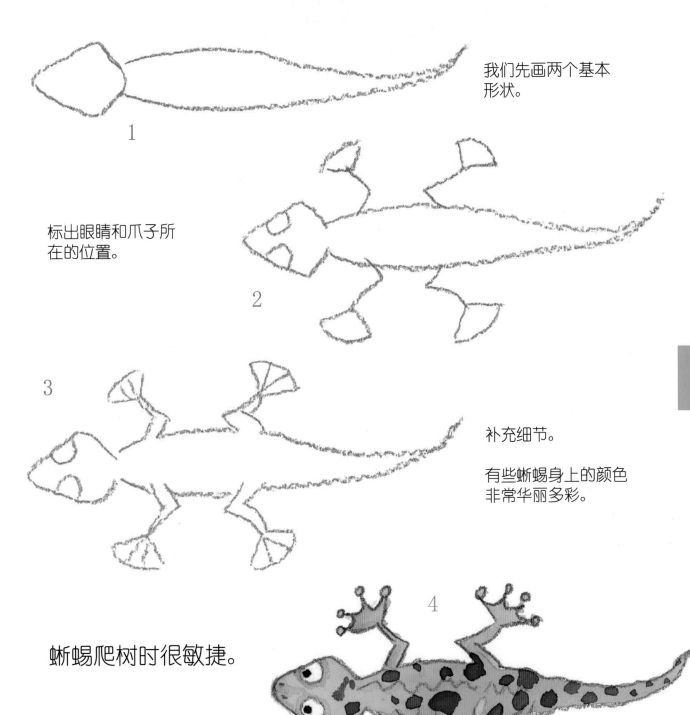

我们先画两个基本形状。

1

标出眼睛和爪子所在的位置。

2

3

补充细节。

有些蜥蜴身上的颜色非常华丽多彩。

蜥蜴爬树时很敏捷。

4

乌龟

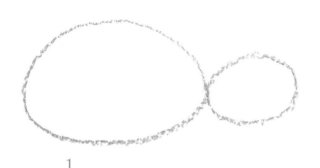

1

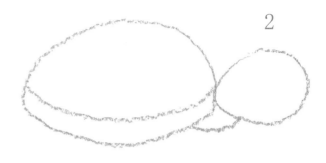

2

按书上的步骤来画。只需注意观察。

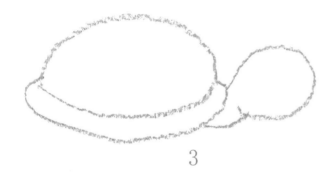

3

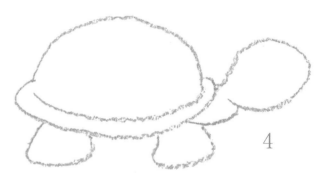

4

你知道吗？乌龟没有牙齿。

5

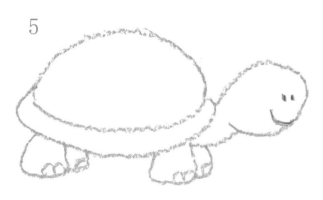

6

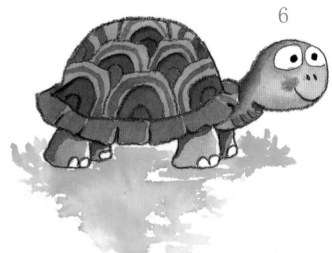

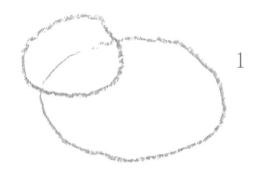

1

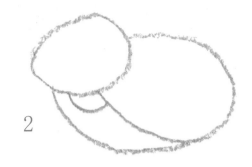

2

还有，你是否知道乌龟会把蛋埋在地下，三个月后小宝宝就从里面出来了？

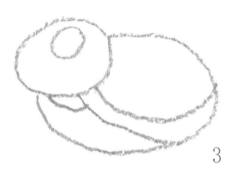

3

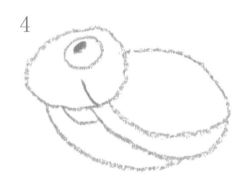

4

有一种大型龟，身长可达一米到两米。

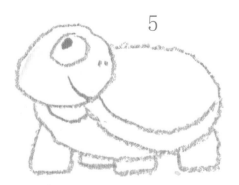

5

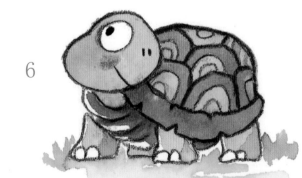

6

鳄鱼

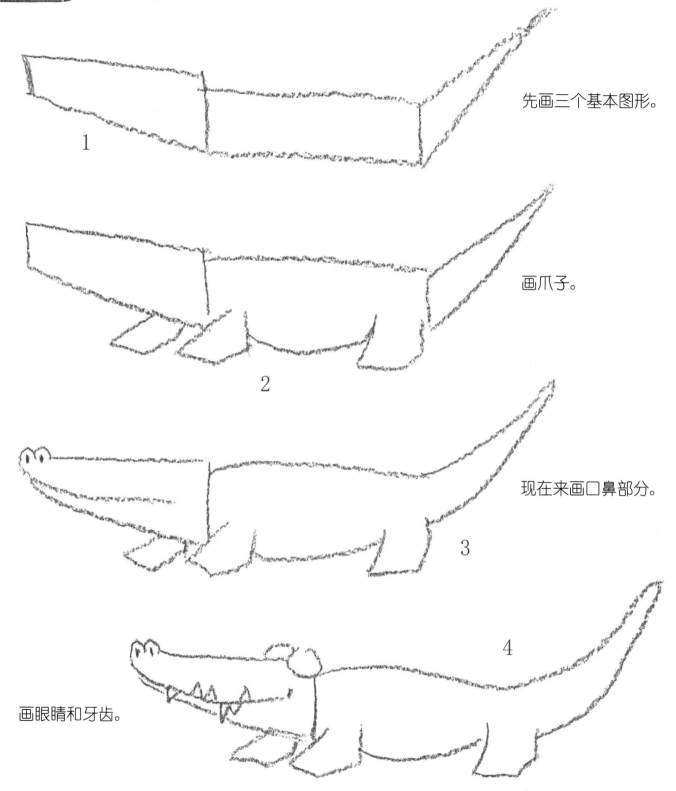

先画三个基本图形。

1

画爪子。

2

现在来画口鼻部分。

3

画眼睛和牙齿。

4

画腹部。

5

6

上色前添加最后的细节。

曾经有人发现超过十米长的鳄鱼。
鳄鱼是一种行动迅速的动物，而且是个优秀的猎手。

7

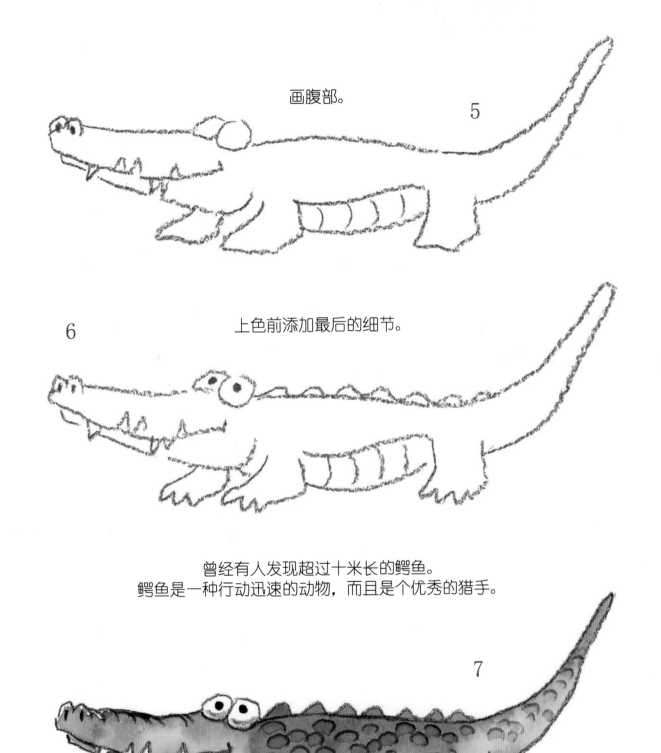

蜂鸟与巨嘴鸟

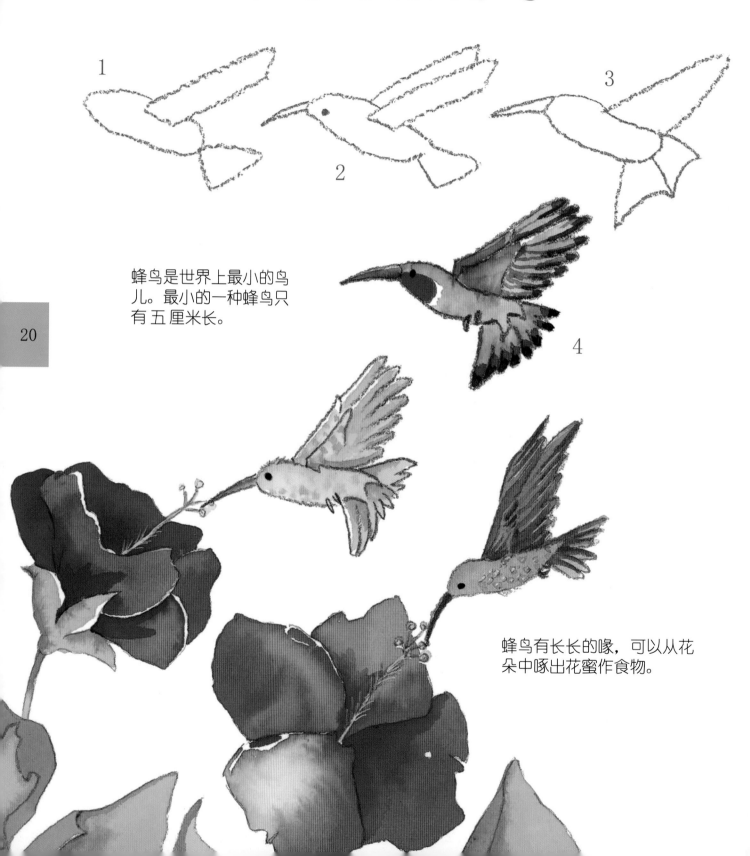

1

2

3

4

蜂鸟是世界上最小的鸟儿。最小的一种蜂鸟只有五厘米长。

20

蜂鸟有长长的喙，可以从花朵中啄出花蜜作食物。

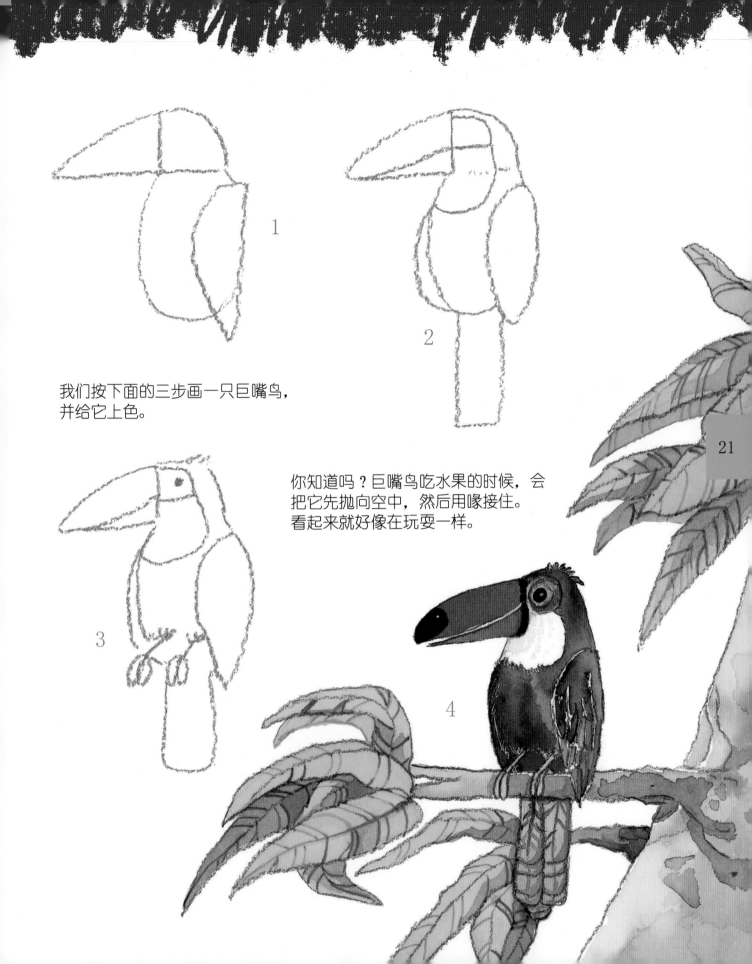

1

2

我们按下面的三步画一只巨嘴鸟，
并给它上色。

你知道吗？巨嘴鸟吃水果的时候，会
把它先抛向空中，然后用喙接住。
看起来就好像在玩耍一样。

3

4

鹦鹉

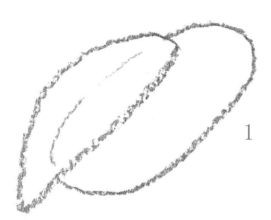

1

先画两个基本图形。

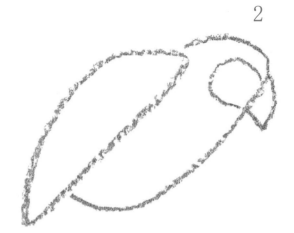

2

加上喙和眼睛。

3

再添上爪子和尾巴。

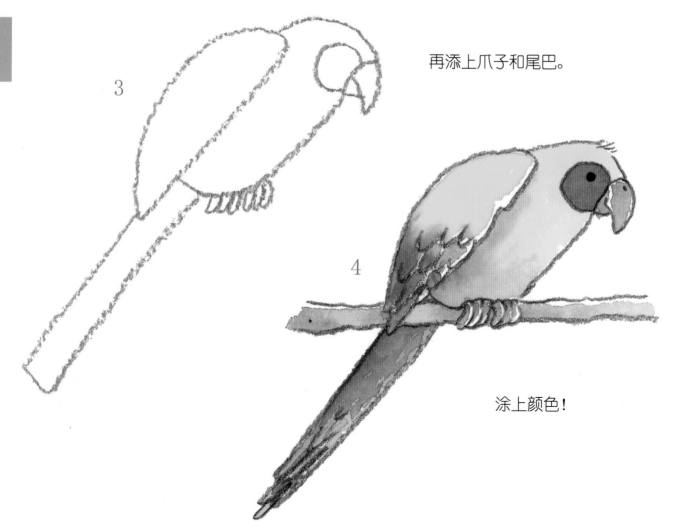

4

涂上颜色！

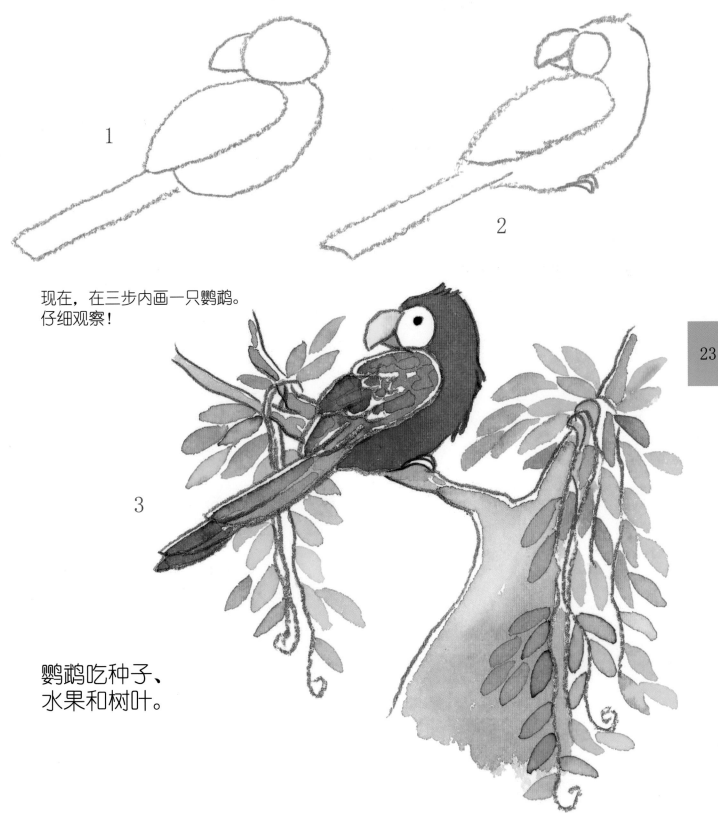

1

2

现在，在三步内画一只鹦鹉。
仔细观察！

3

鹦鹉吃种子、
水果和树叶。

琵鹭

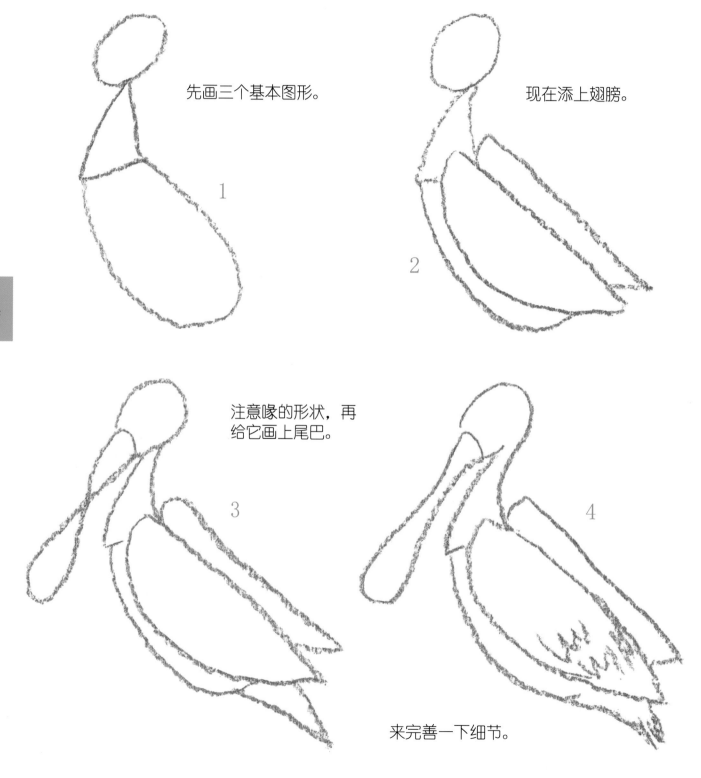

先画三个基本图形。

1

现在添上翅膀。

2

注意喙的形状，再给它画上尾巴。

3

来完善一下细节。

4

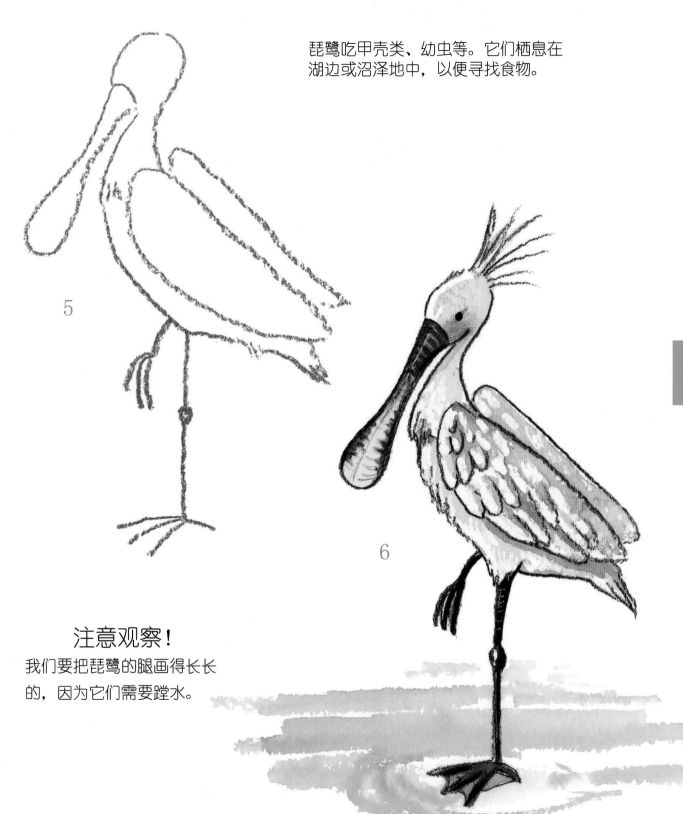

琵鹭吃甲壳类、幼虫等。它们栖息在
湖边或沼泽地中，以便寻找食物。

5

6

注意观察！
我们要把琵鹭的腿画得长长
的，因为它们需要蹚水。

秃鹫

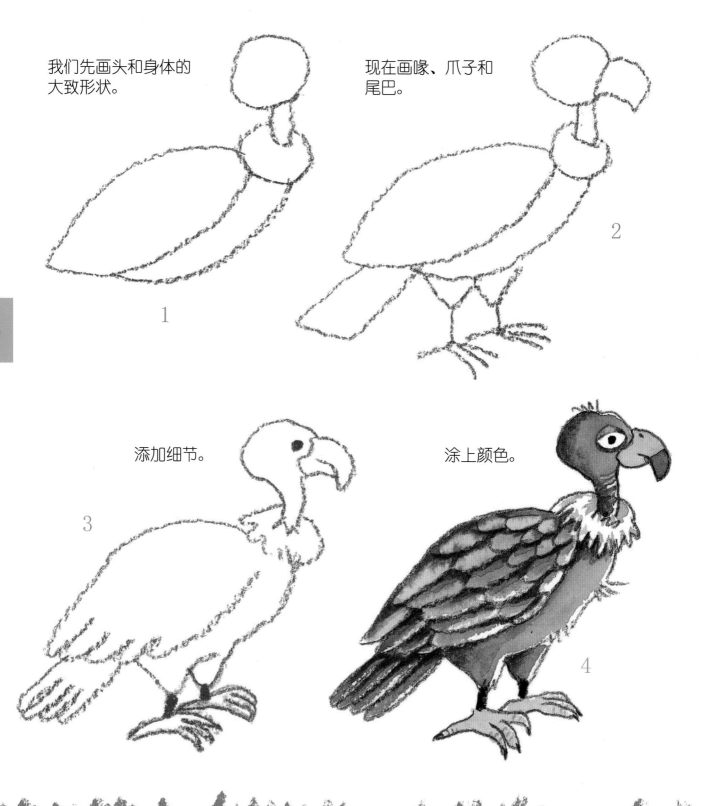

我们先画头和身体的大致形状。

1

现在画喙、爪子和尾巴。

2

添加细节。

3

涂上颜色。

4

1

我们再画一只秃鹫，
这次要在三步以内。

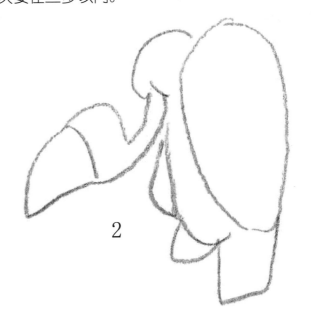

2

秃鹫的脖子很长，这样它们就可以把
头伸入动物的体内吃它们的内脏了。

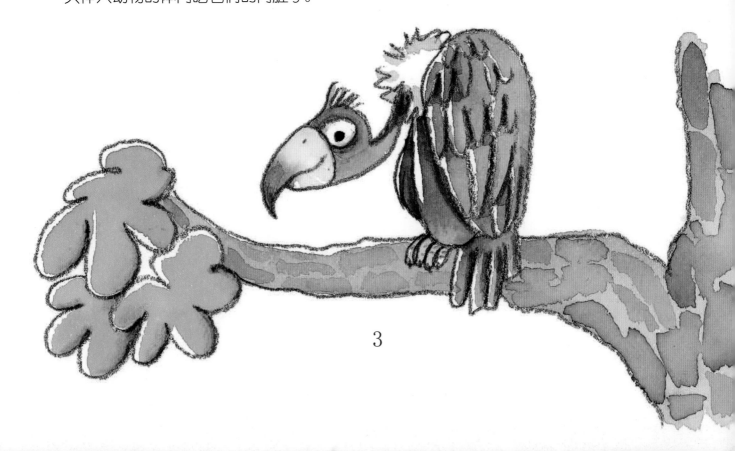

3

羚羊

仔细观察，我们一步一步来画！

先画头、身体和脖子的大致形状。

1

加上耳朵。

2

再给它画上腿。

3

画眼睛、犄角和尾巴。

4

画羊的蹄子。

5

完善细节。

6

7

给它涂上颜色。

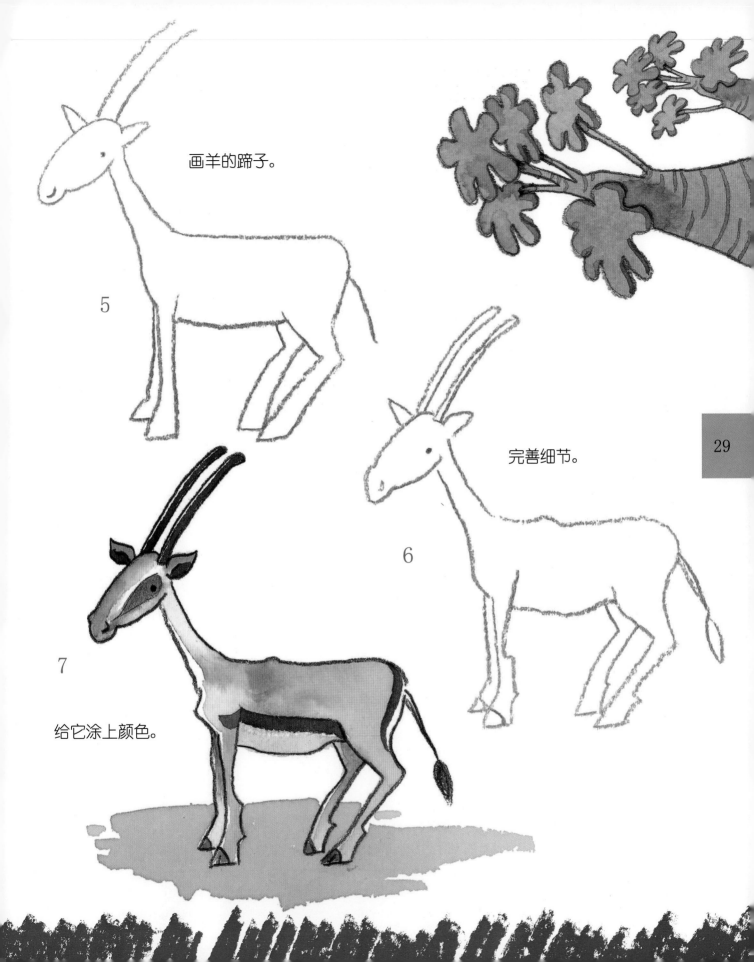

水牛

像平常一样，我们先画最简单的基本图形。

1

现在画牛角和口鼻部。

2

标出腿的位置。

3

现在把角和腿画完。

4

完善细节。

5

6

给它涂上颜色。

仔细观察水牛的角。

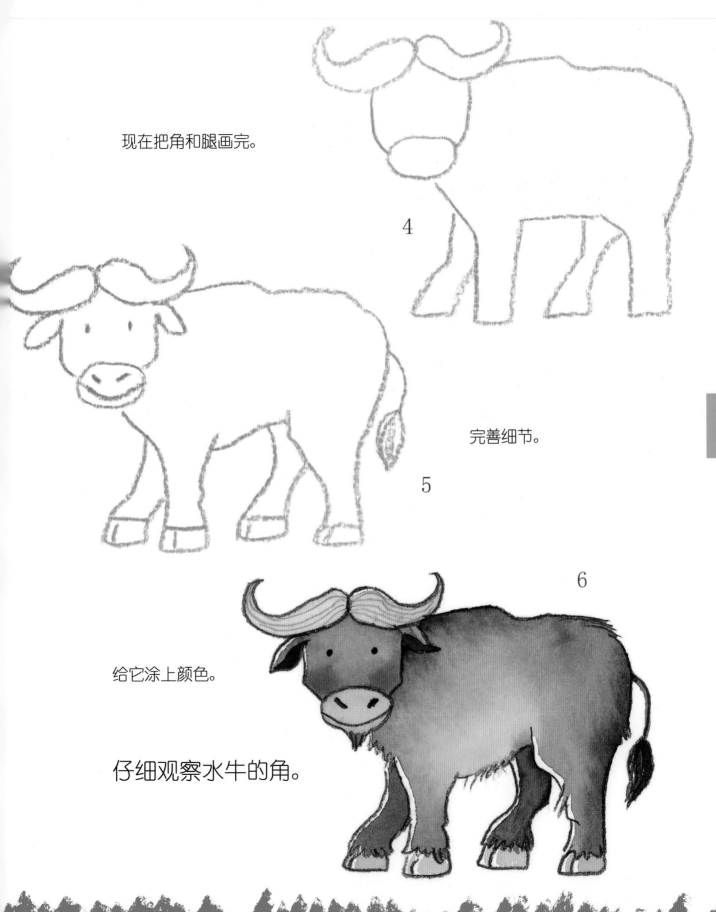

大象

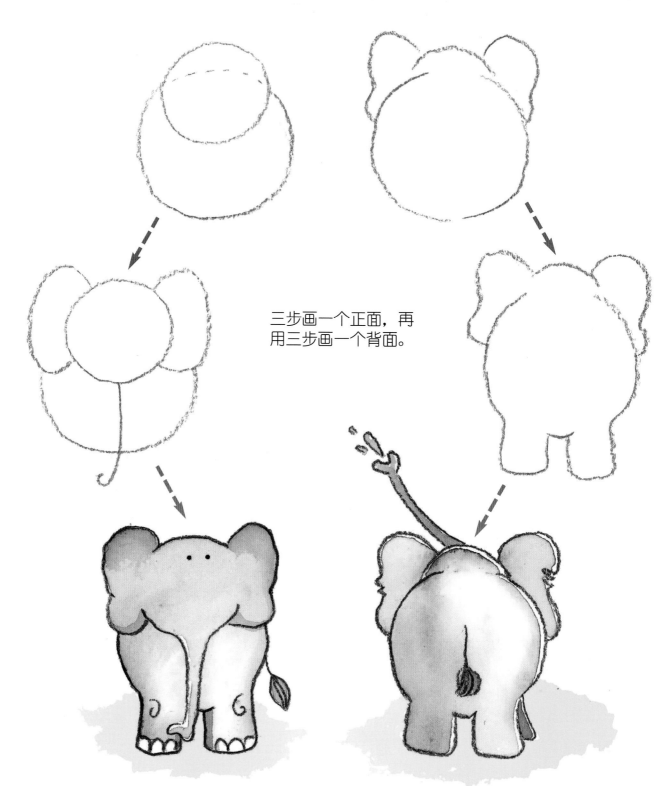

三步画一个正面，再用三步画一个背面。

现在用六步画一只大象的侧面。

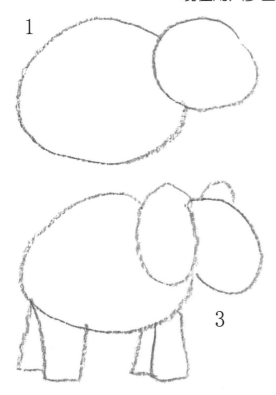

1

2

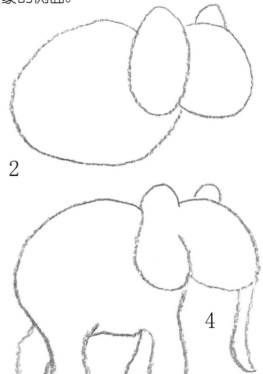

3

4

5

大象是素食动物。它口渴时，会刨土寻找水源。

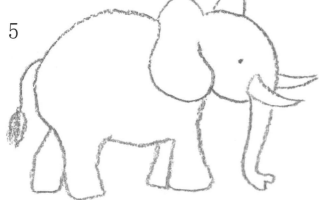

6

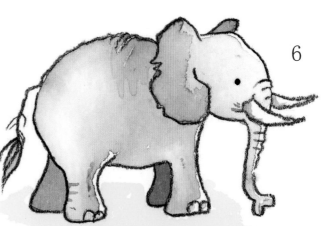

你知道吗？
非洲象的耳朵比亚洲象的大。

狮子

1

先从两个简单的图形画起。

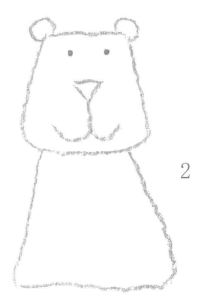

2

我们来给它加上耳朵、眼睛、鼻子和嘴巴。

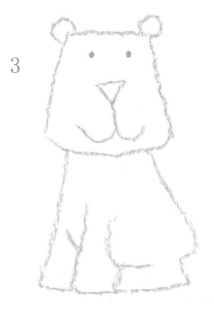

3

画身体。

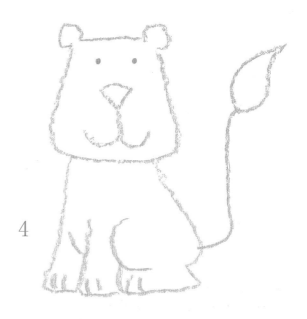

4

给它添上尾巴和爪子。

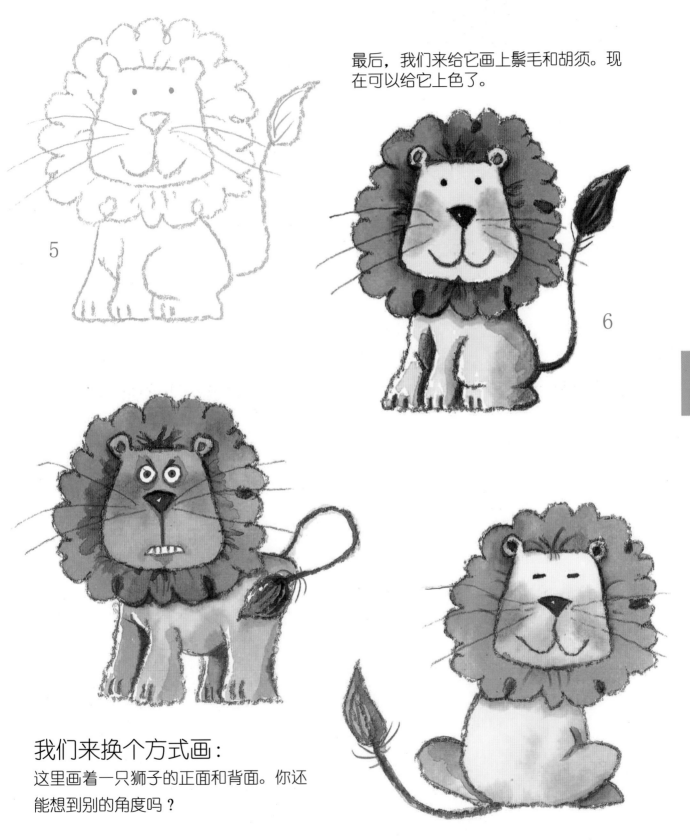

5

最后，我们来给它画上鬃毛和胡须。现在可以给它上色了。

6

我们来换个方式画：
这里画着一只狮子的正面和背面。你还能想到别的角度吗？

鬣狗

画三个图形，一个是头，两个是身体部分。

1

2

3

用同一种方法画出口鼻、头部和身体。

画它的腿。臀部的画法参照第二步。

4

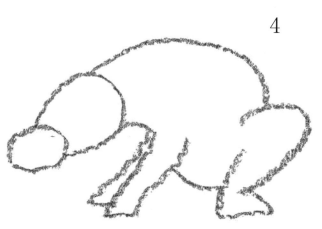

画出具体的身形。

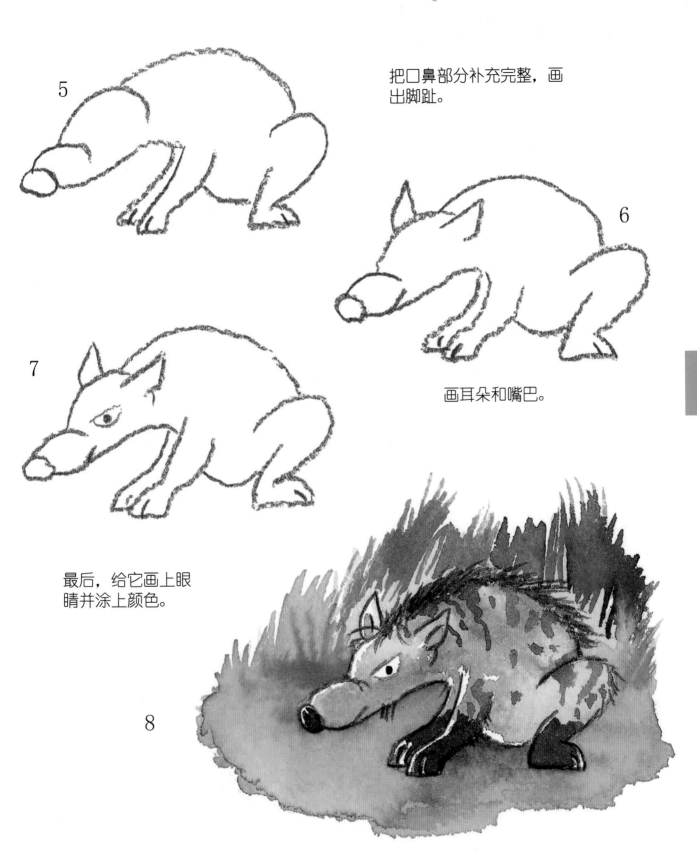

5

把口鼻部分补充完整，画出脚趾。

6

画耳朵和嘴巴。

7

最后，给它画上眼睛并涂上颜色。

8

河马

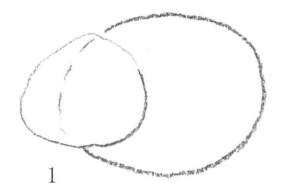

1

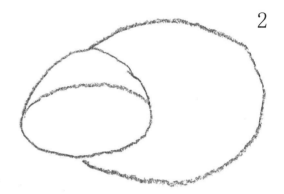

2

用下面的办法，你可以在六步内画出两只河马。

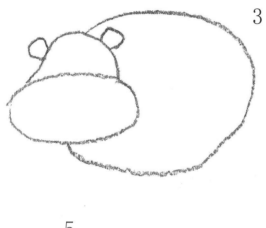

3

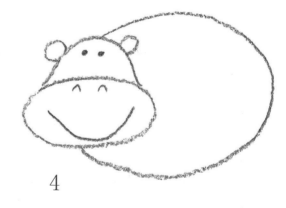

4

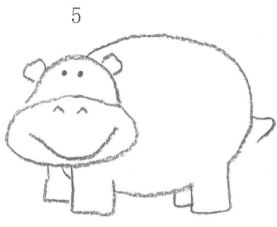

5

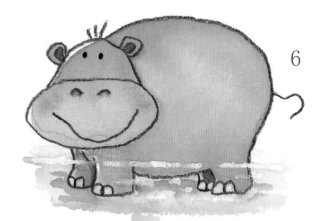

6

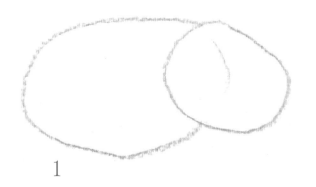

1

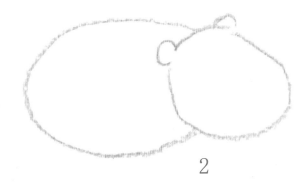

2

河马的腿总是湿漉漉的。

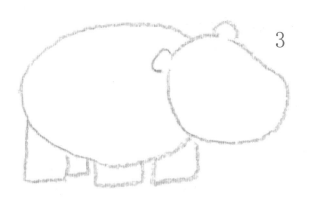

3

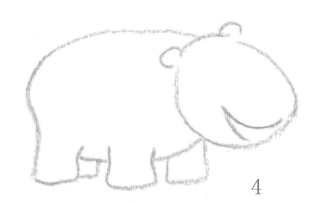

4

河马在泥里洗澡，这样可以凉快下来，还能摆脱寄生虫。

5

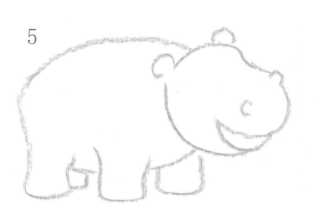

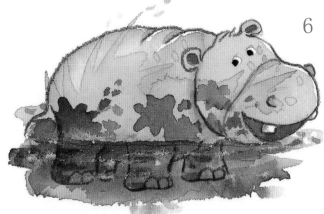

6

长颈鹿

画两个基本图形
加一根线。

1

画出脖子。

2

标出腿和耳朵。

3

画出腿的形状。

4

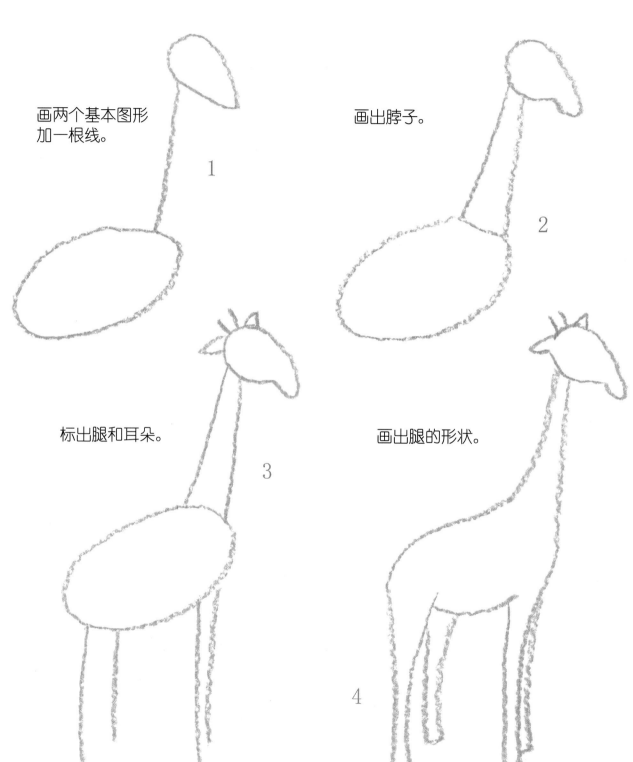

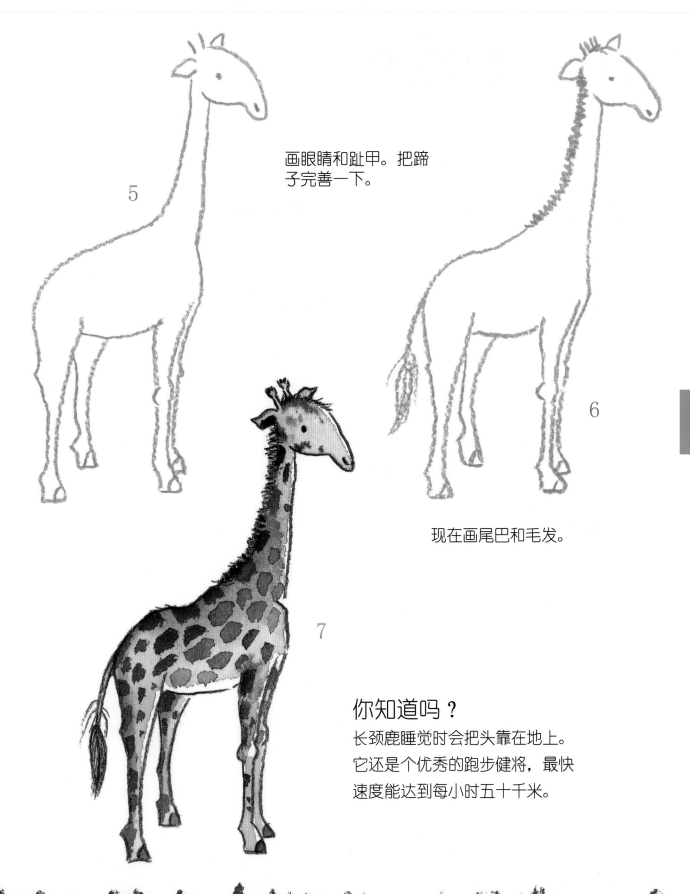

画眼睛和趾甲。把蹄子完善一下。

5

6

现在画尾巴和毛发。

7

你知道吗？

长颈鹿睡觉时会把头靠在地上。它还是个优秀的跑步健将，最快速度能达到每小时五十千米。

黑猩猩

1

画两个基本图形。

2

画胳膊和腿。

3

现在画手和脚。

4

初步画出脸部。

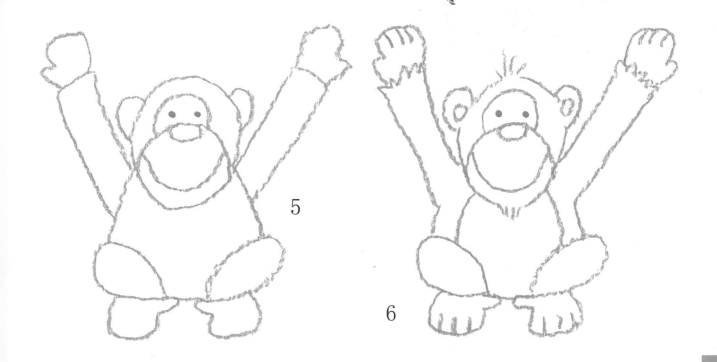

5

把脸画完。

6

添加最后的细节。要注意，黑猩猩是一种多毛的动物。

我们让它爬到一棵树上，然后······
给它上色吧！

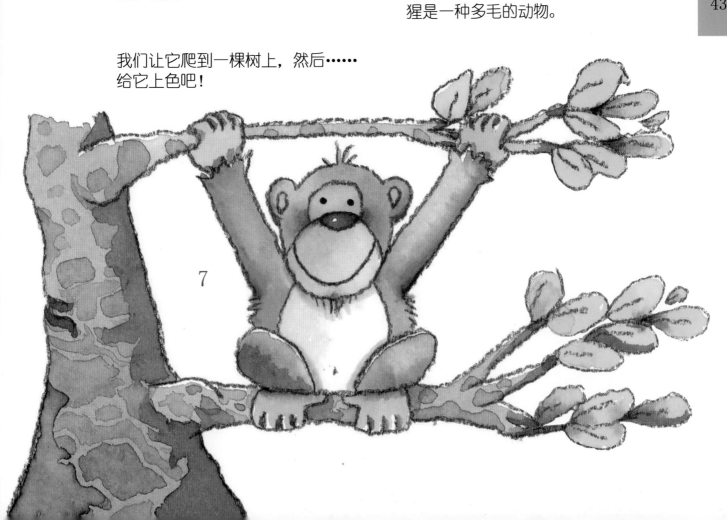

7

猞猁

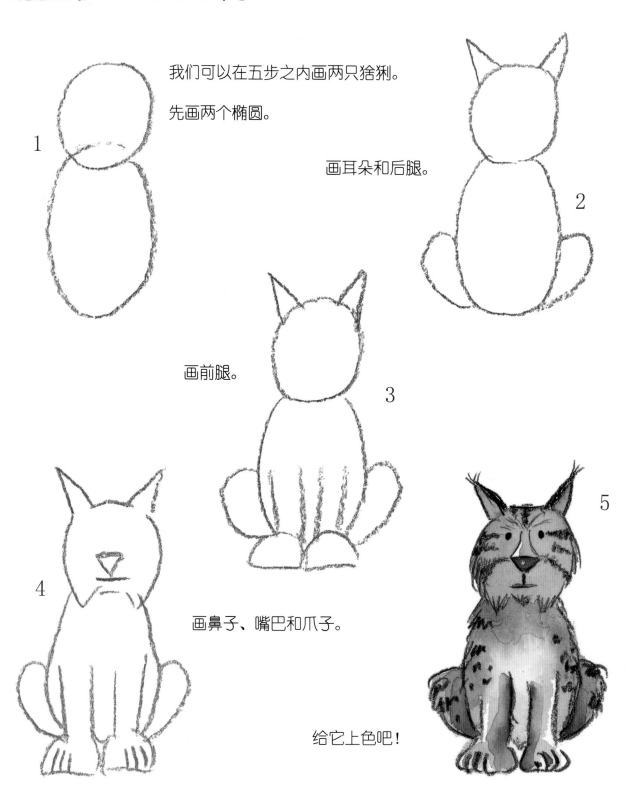

我们可以在五步之内画两只猞猁。

先画两个椭圆。

1

画耳朵和后腿。

2

画前腿。

3

4

画鼻子、嘴巴和爪子。

5

给它上色吧!

现在你知道该怎么画了吧！只要好好观察就行了。

1

画三个基本图形。

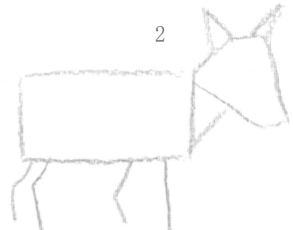

2

画腿和耳朵。

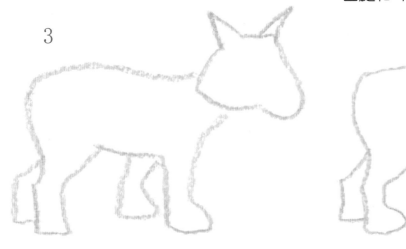

3

画身体。

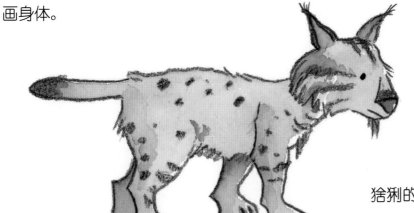

4

画脸。

5

猞猁的视觉和听觉都很发达。

猴子

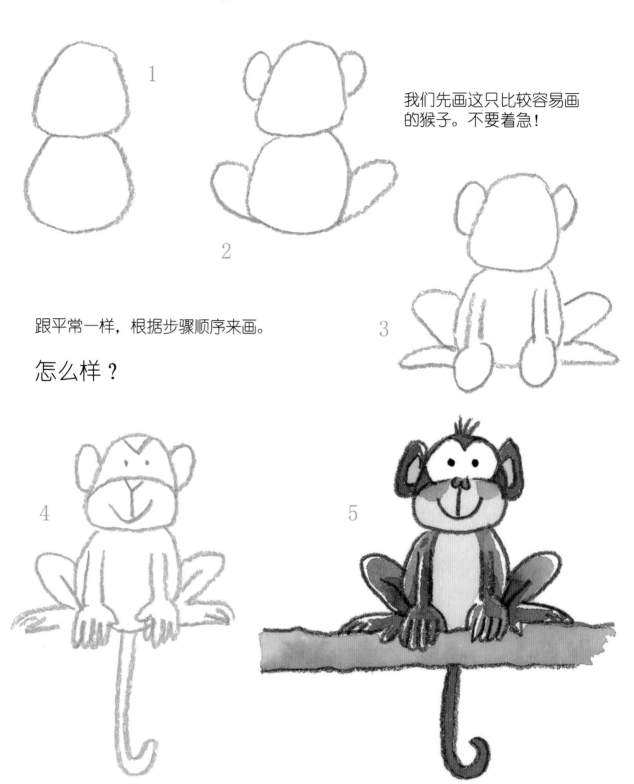

1

2

3

我们先画这只比较容易画的猴子。不要着急!

跟平常一样,根据步骤顺序来画。

怎么样?

4

5

现在画一只难一点的。

1

注意它四肢的位置。

2

3

4

在画森林时，不要忘记添上茂密的
藤蔓和草木。

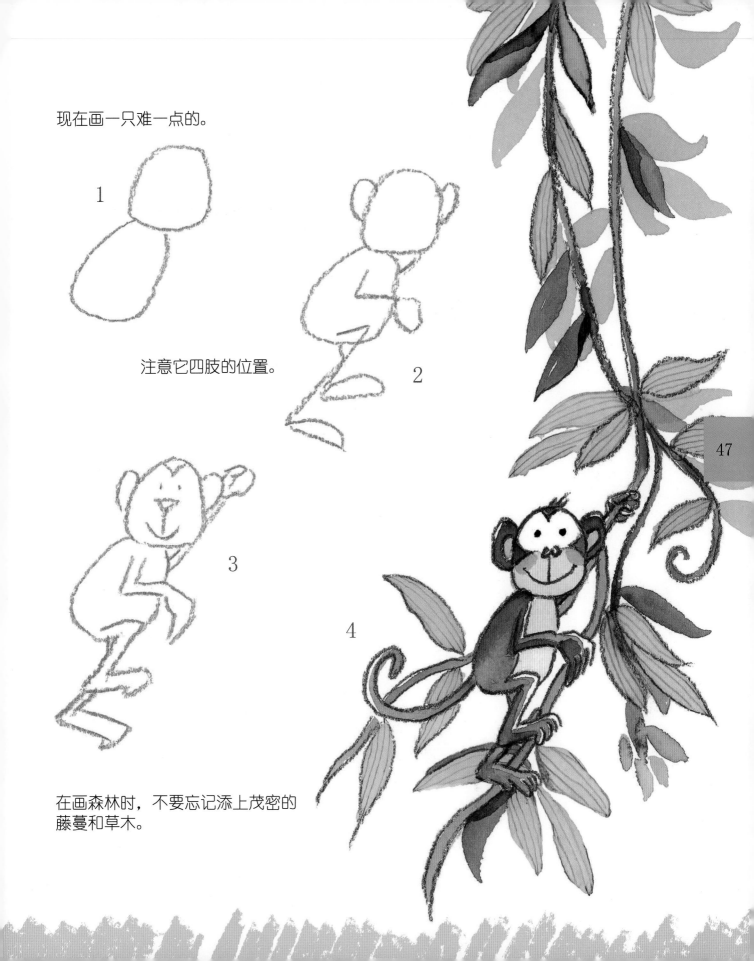

熊

我们从三个椭圆形
画起。

1

画出身体和头部的大致形
状，再给它画上耳朵。

2

3

画出它的腿和口鼻部分。

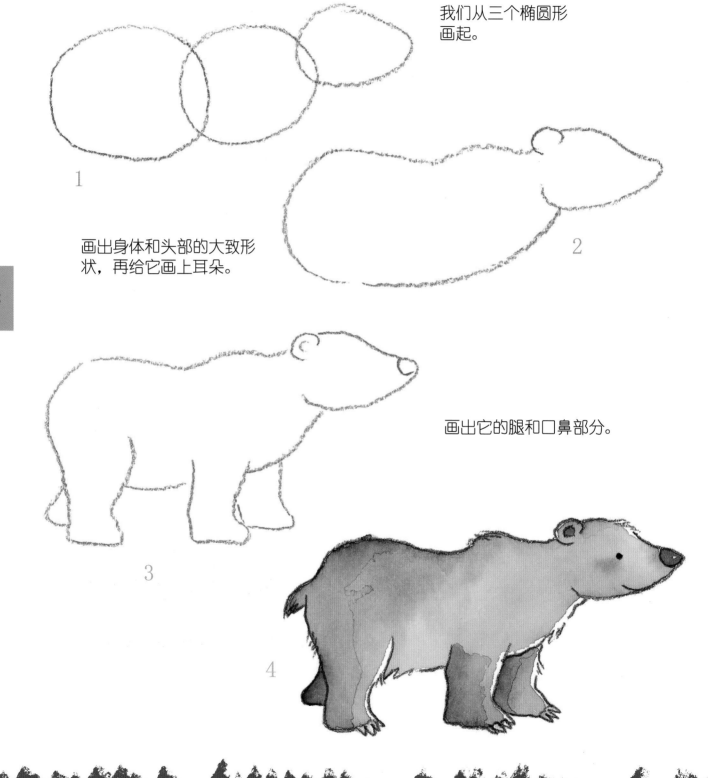

4

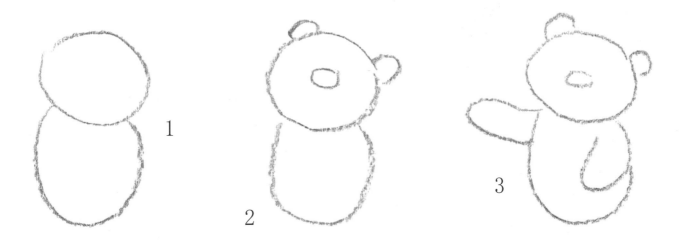

1

2

3

现在我们用六步画一只小熊。

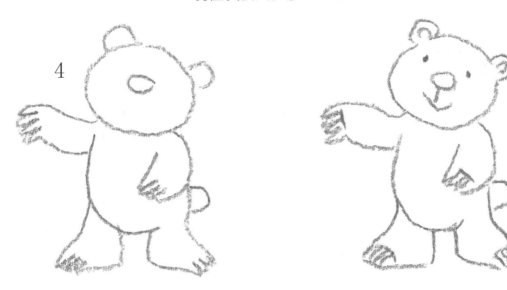

4

5

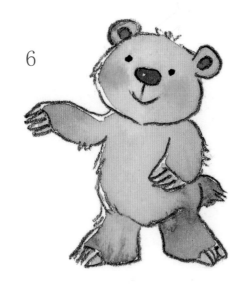

6

记住：

小熊爬树时很敏捷。蜂蜜是它们最喜欢的食物之一。

熊妈妈会非常小心地保护它的小宝宝。

黑豹

我们先画四个基本图形。

1

画腿。

2

3

画身体和细节部分。

4

来上色吧！

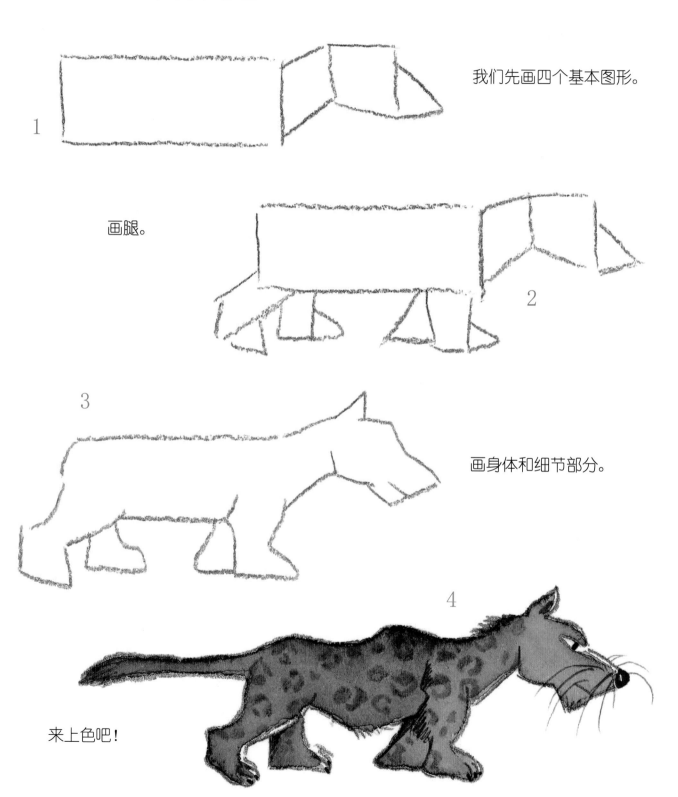

现在来画一只侧趴着的黑豹。
开始的画法和之前一样。

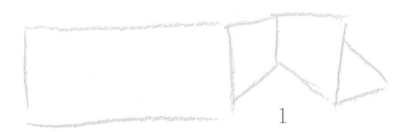

1

注意它的腿。

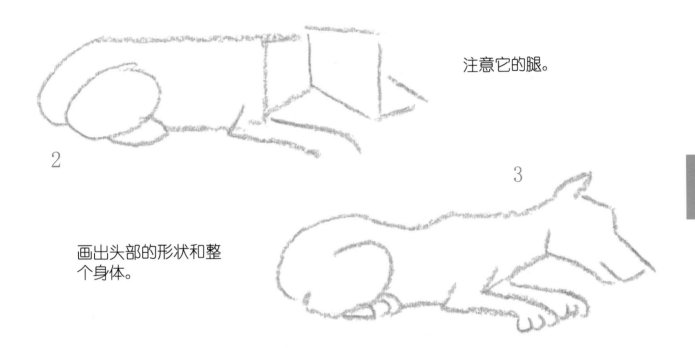

2

3

画出头部的形状和整
个身体。

来上色吧！

4

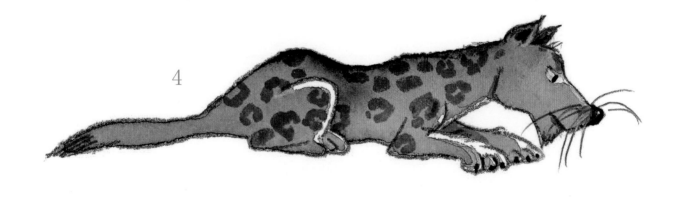

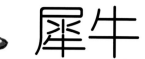

犀牛

你可以画出下面这两种犀牛。

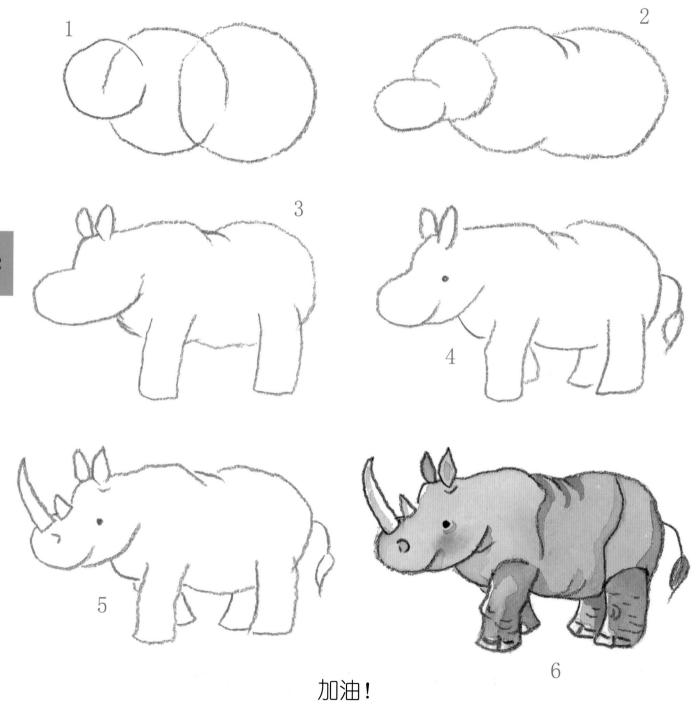

加油！

只需要照着下面这六步来画。

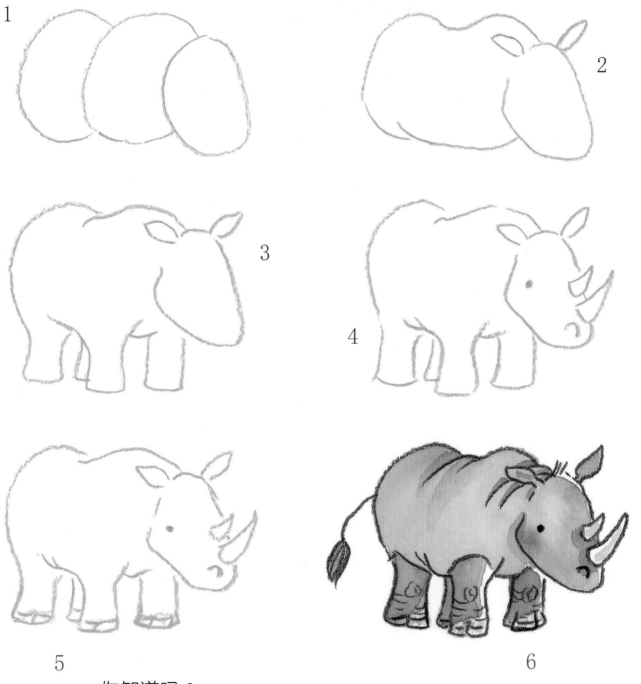

1
2
3
4
5
6

你知道吗？
犀牛宝宝走路时会咬着犀牛妈妈的尾巴跟着走。

老虎

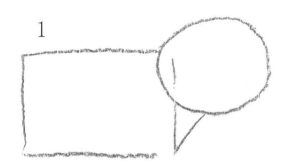

1

先画一个圆、一个长方形和一个三角形。

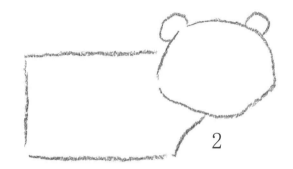

2

画出身体和头的大致形状，再画出耳朵。

54

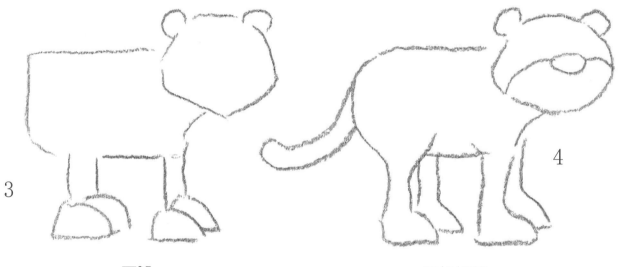

3

画腿。

4

添加细节。

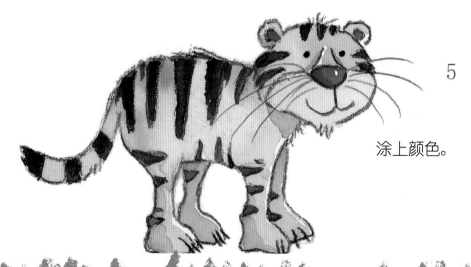

5

涂上颜色。

现在来画一只行进中的老虎。

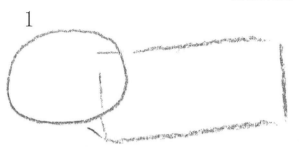

1

先画圆形、三角形和长方形。

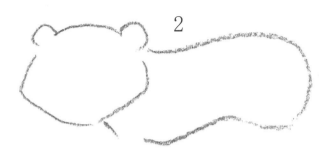

2

画出身体和头的大致形状，再画出耳朵。

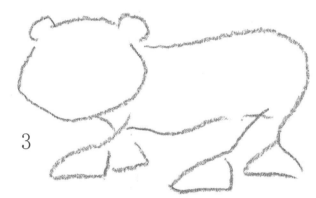

3

画出它的腿。

画出口鼻部分，并完善腿部。

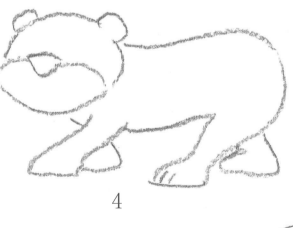

4

画完所有细节后上色。

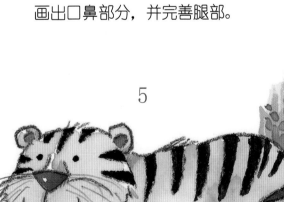

5

斑马

我们先画出这三个几何图形。

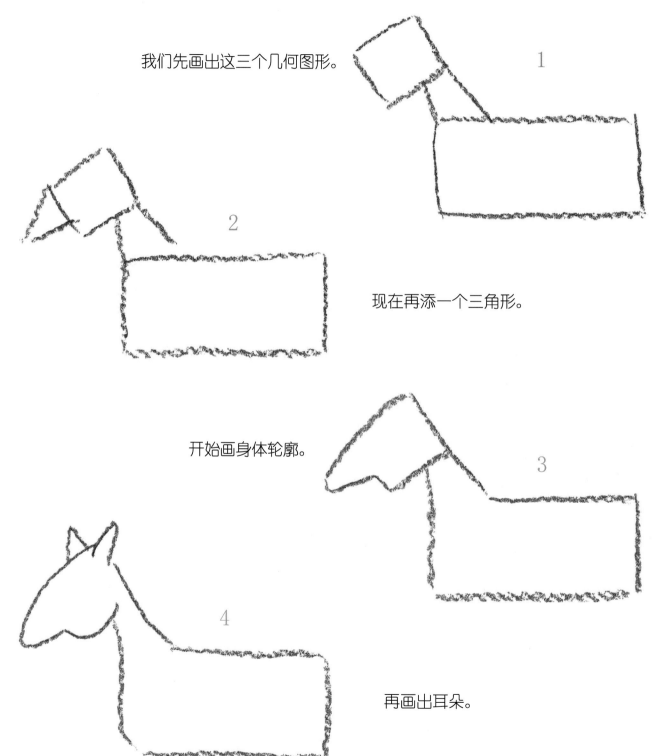

1

2

现在再添一个三角形。

开始画身体轮廓。

3

4

再画出耳朵。

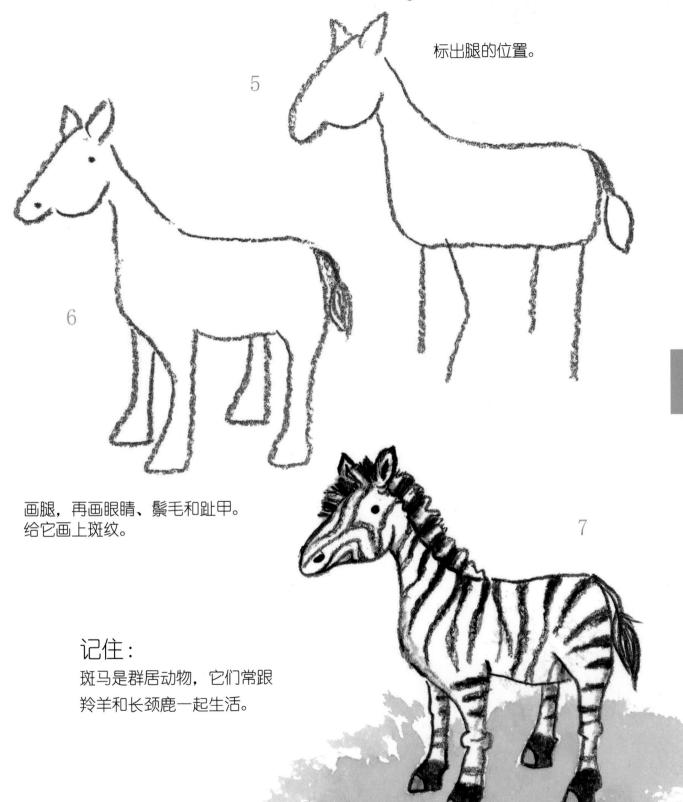

标出腿的位置。

5

6

57

画腿，再画眼睛、鬃毛和趾甲。
给它画上斑纹。

记住：
斑马是群居动物，它们常跟
羚羊和长颈鹿一起生活。

7

图腾

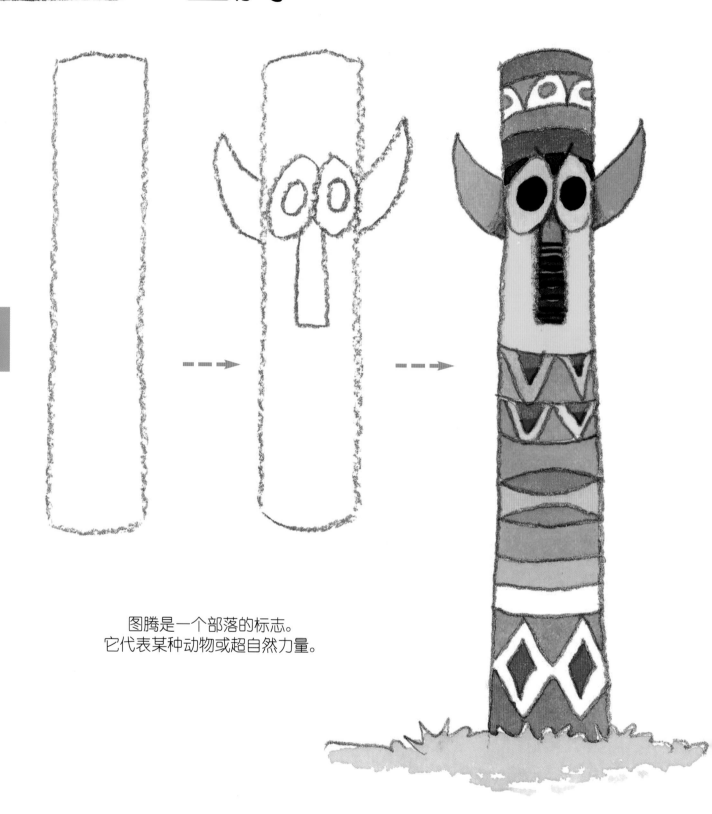

图腾是一个部落的标志。
它代表某种动物或超自然力量。

现在来画三个摞起来的图腾。

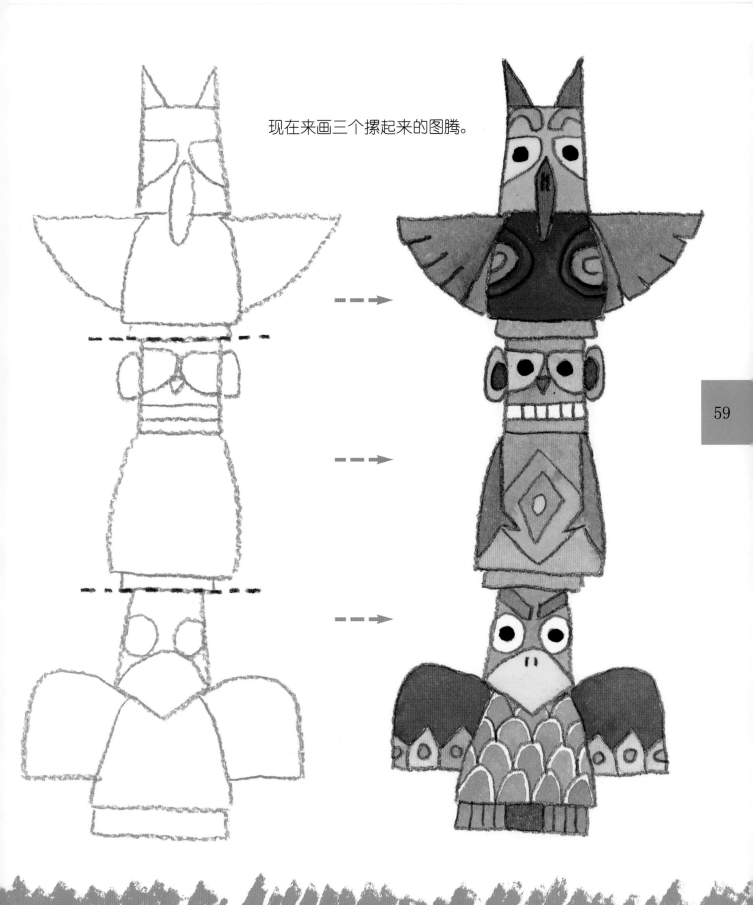

茅屋与小船

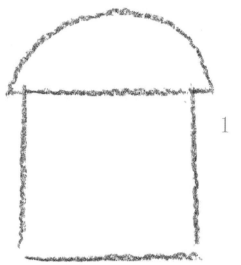

我们来画一个方形加半圆。

1

画半个椭圆形作为门。

2

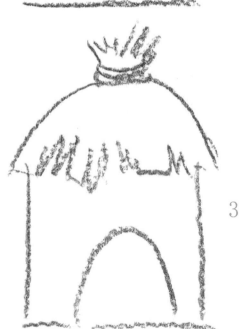

3

画屋顶。

4

来添加一些背景。

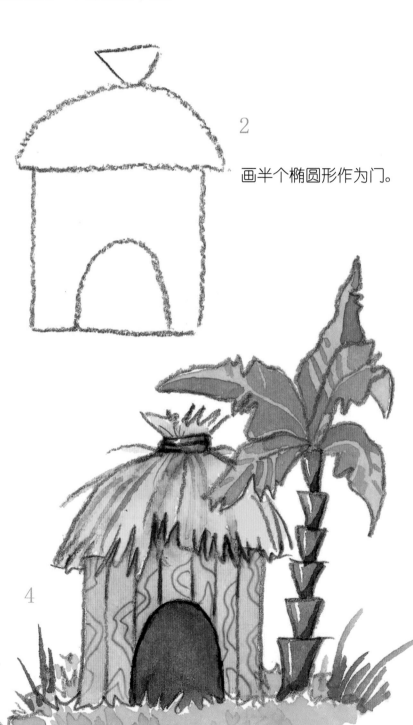

现在我们用六步来画一只小船。

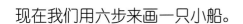

2

1

先画两个基本图形。

加一条线。

3

我们现在开始画小船的内部。

4

再加一条线。

5

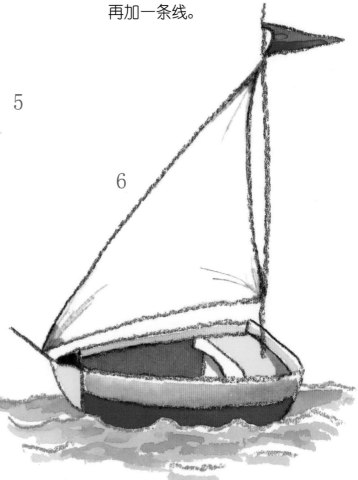

把船身画完。

6

给小船涂上颜色，加上船帆
和旗帜。

小飞机

我们用十步画一架小飞机。

1

先画一个长方形。

2

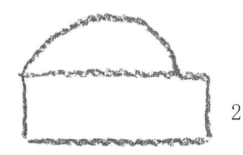

现在画一个半圆。

3

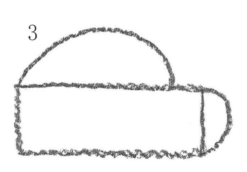

画飞机的前半部分。

4

画螺旋桨。

5

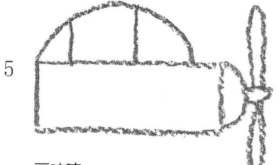

画玻璃。

6

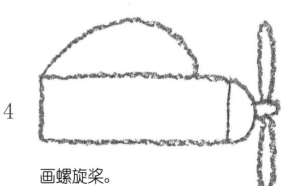

画窗户。

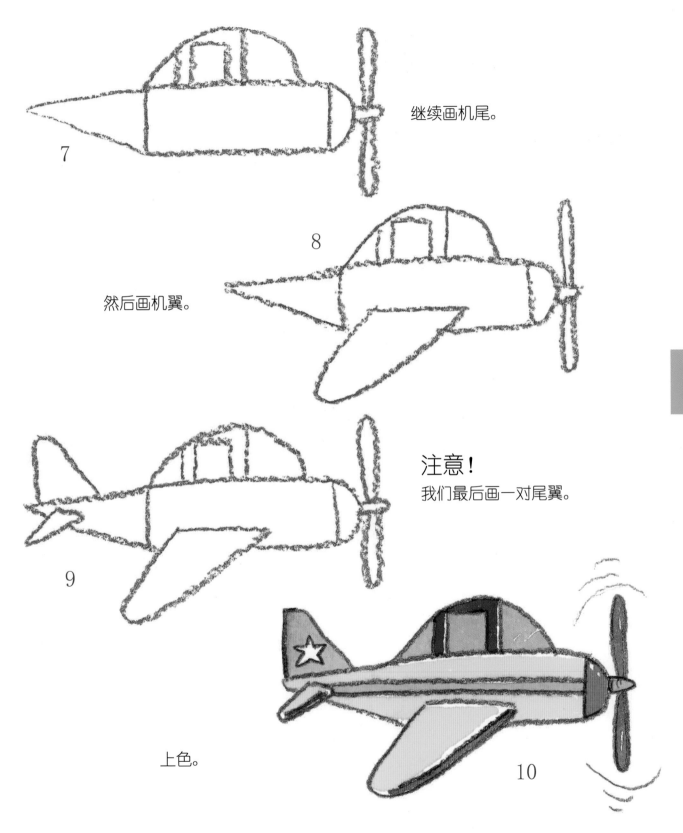

7

继续画机尾。

8

然后画机翼。

注意！
我们最后画一对尾翼。

9

上色。

10

独木舟

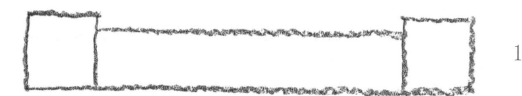

1

我们先画两个正方形和一个长方形。

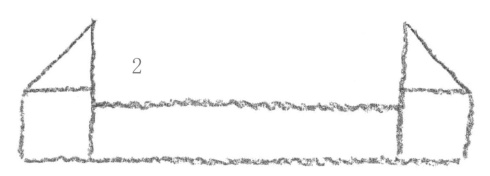

2

再添上两个三角形。

3

现在再添一道线，这样可以使我们产生容积扩大的感觉。

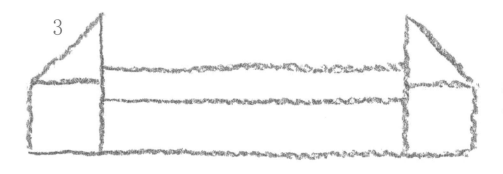

4

再画两个更小的三角形。

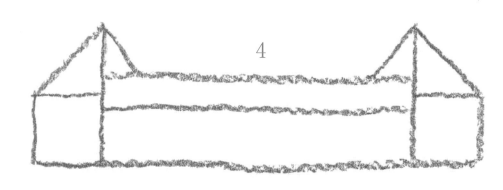

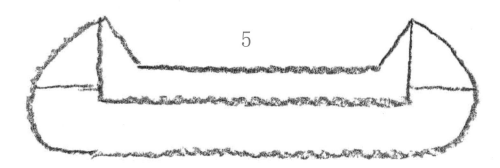

5

现在把线条改成弧线。

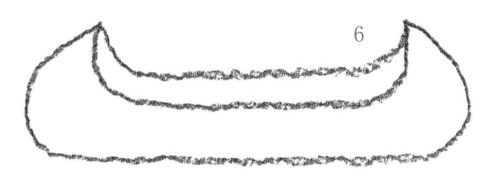

6

把整体画成圆弧形。

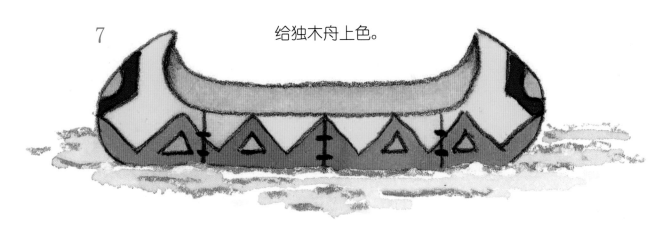

7

给独木舟上色。

这里有一幅船桨图。

直升机

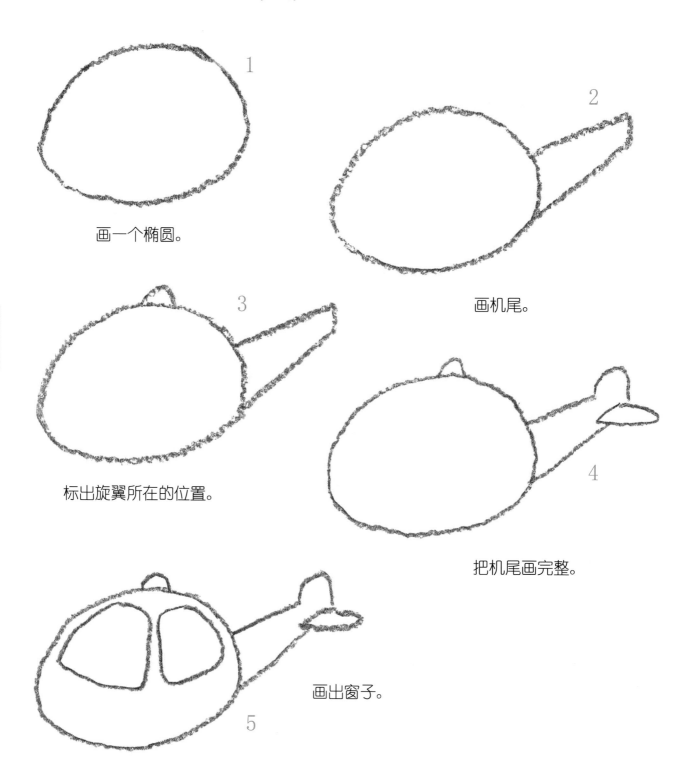

1

画一个椭圆。

2

画机尾。

3

标出旋翼所在的位置。

4

把机尾画完整。

5

画出窗子。

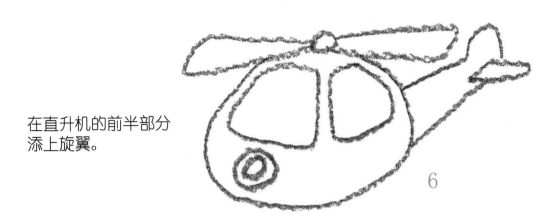

在直升机的前半部分
添上旋翼。

6

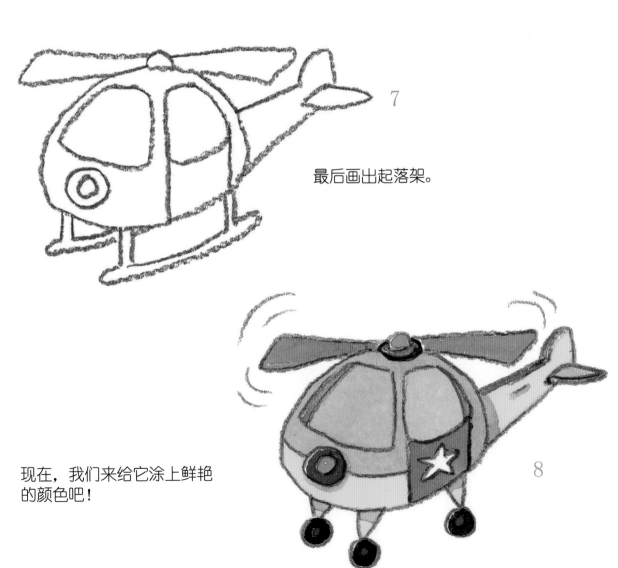

7

最后画出起落架。

现在，我们来给它涂上鲜艳
的颜色吧！

8

吉普车

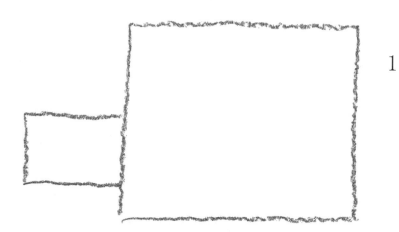

1

我们从两个长方形画起。

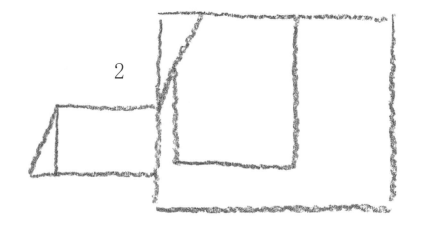

2

继续添加基本几何图形。

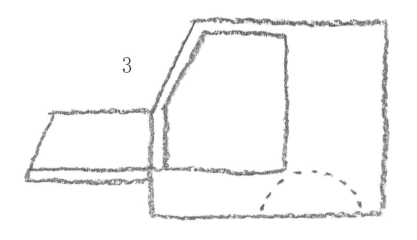

3

擦掉一些线，画上另一些。

仔细观察！

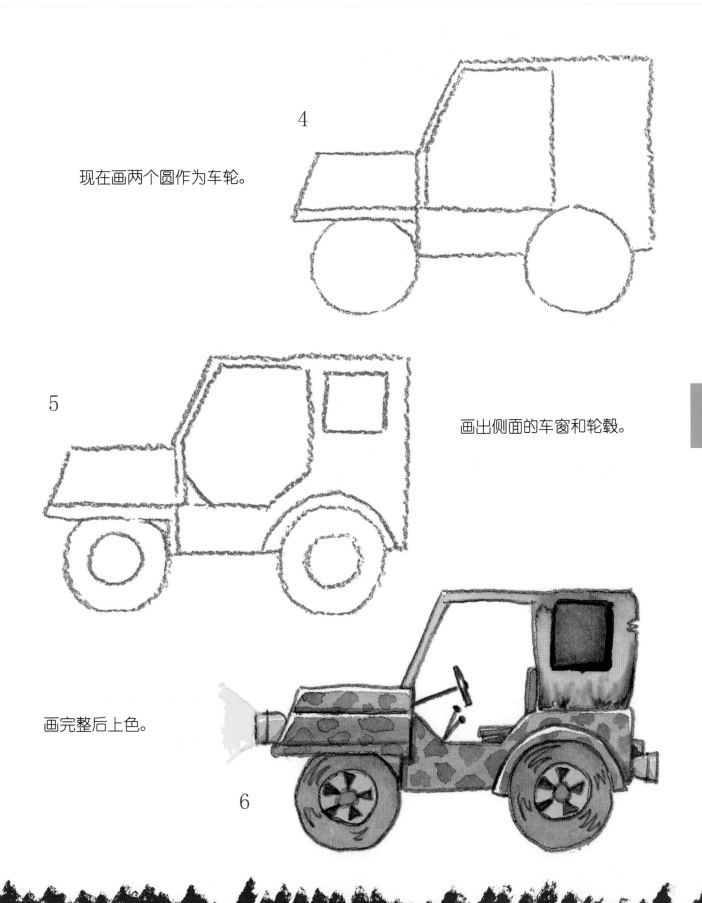

4

现在画两个圆作为车轮。

5

画出侧面的车窗和轮毂。

画完整后上色。

6

非洲人

先从简单的基本图形
画起。

1

画手和腿。

2

画脸。

3

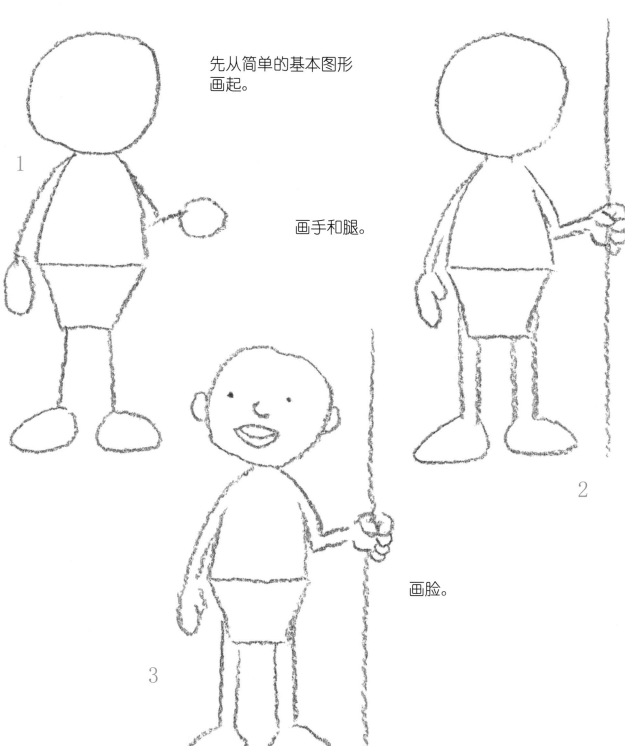

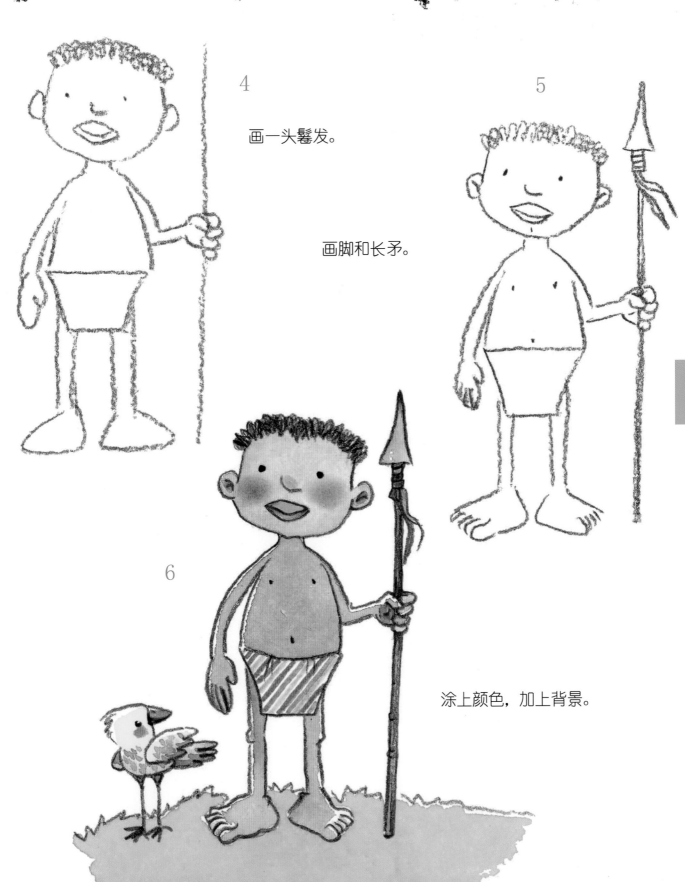

4

画一头鬈发。

5

画脚和长矛。

6

涂上颜色，加上背景。

萨满巫师

我们先画头、身体和鼓。

1

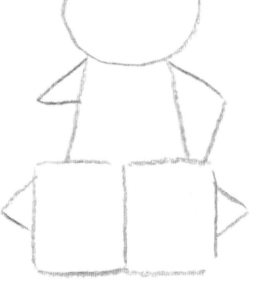

给他加上手臂和腿。

2

把手臂画完。

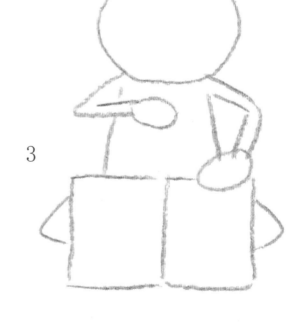

3

4

画脸。

5

现在画头发和手。

涂上颜色，加上
背景。

6

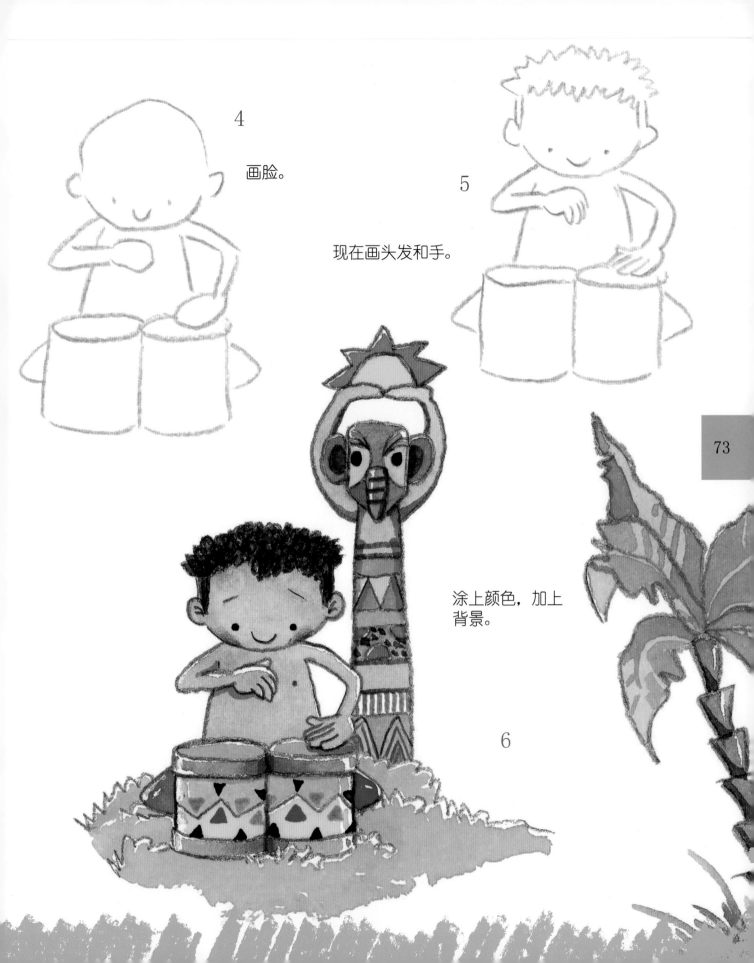

舞者

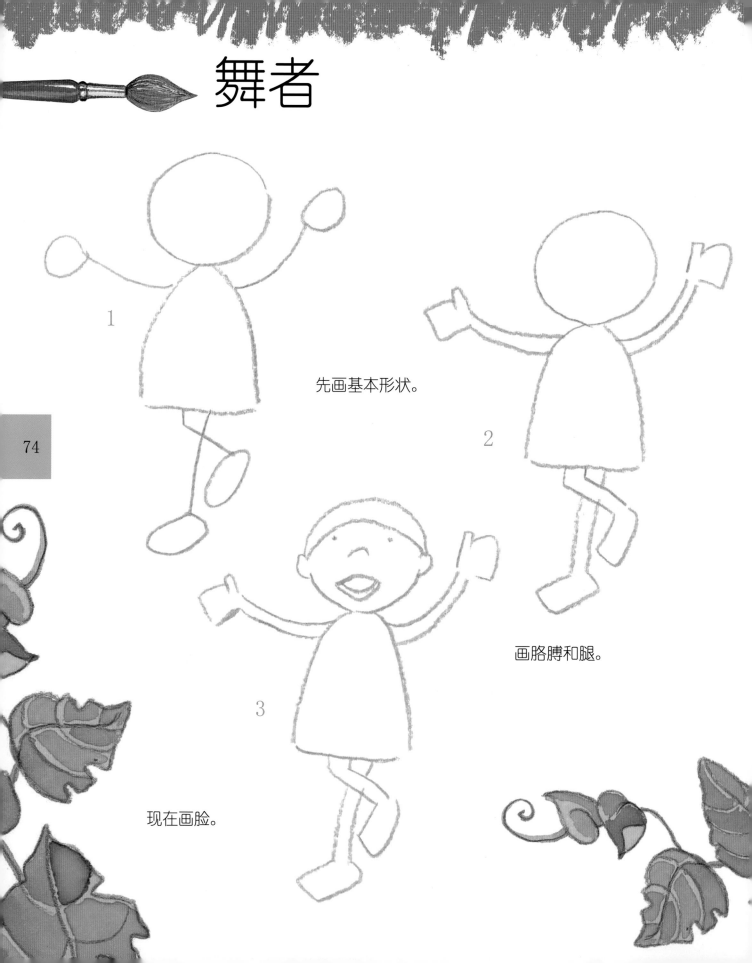

1

先画基本形状。

2

画胳膊和腿。

3

现在画脸。

4

给她画上一头鬈发。

5

画手和脚。

6

涂上颜色！

采花女孩

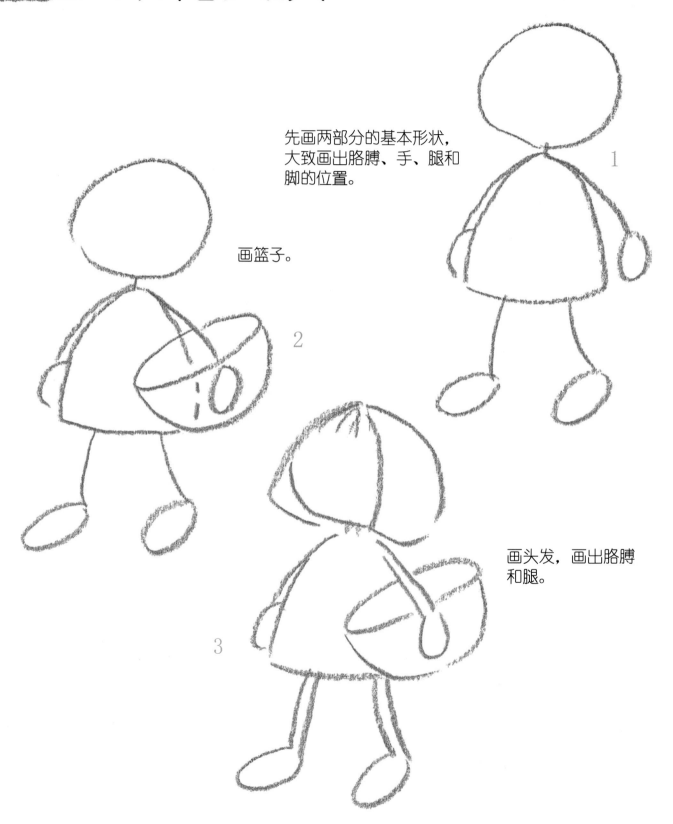

先画两部分的基本形状，大致画出胳膊、手、腿和脚的位置。

1

画篮子。

2

画头发，画出胳膊和腿。

3

现在来画手指和裙子。

完善画面。

添加细节，涂上颜色。

不要忘记在篮子里
添上花草！

印第安人

一开始的基本形状很简单。

1

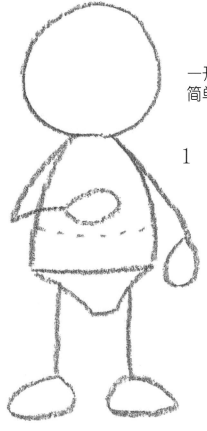

画出胳膊和腿。再画出衣服。

2

3

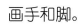
画手和脚。

4

现在给他画上一张脸，再
让他拿一根长长的树枝。

5

画出头发。

6

完善细节，上色。

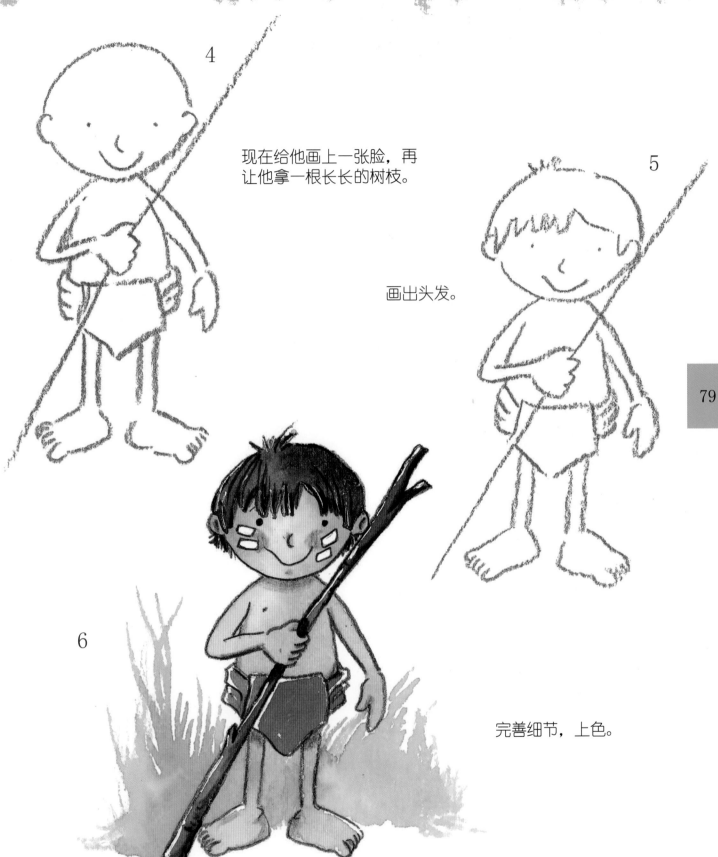

摘水果的女孩

先画两部分的基本形状，大致画出
胳膊、手、腿和脚的位置。

画篮子。

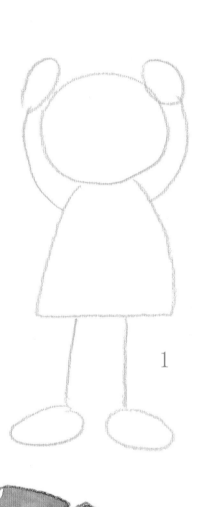

1

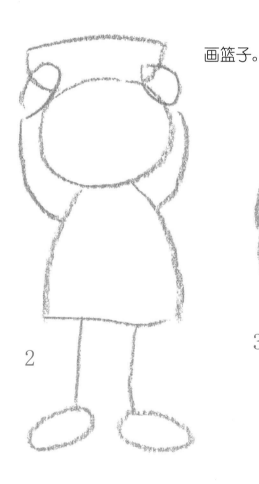

2

画胳膊、手和腿。

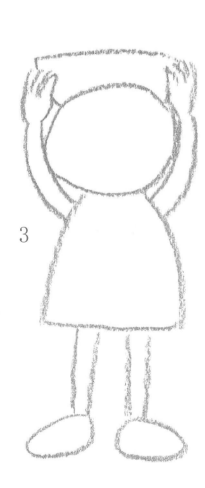

3

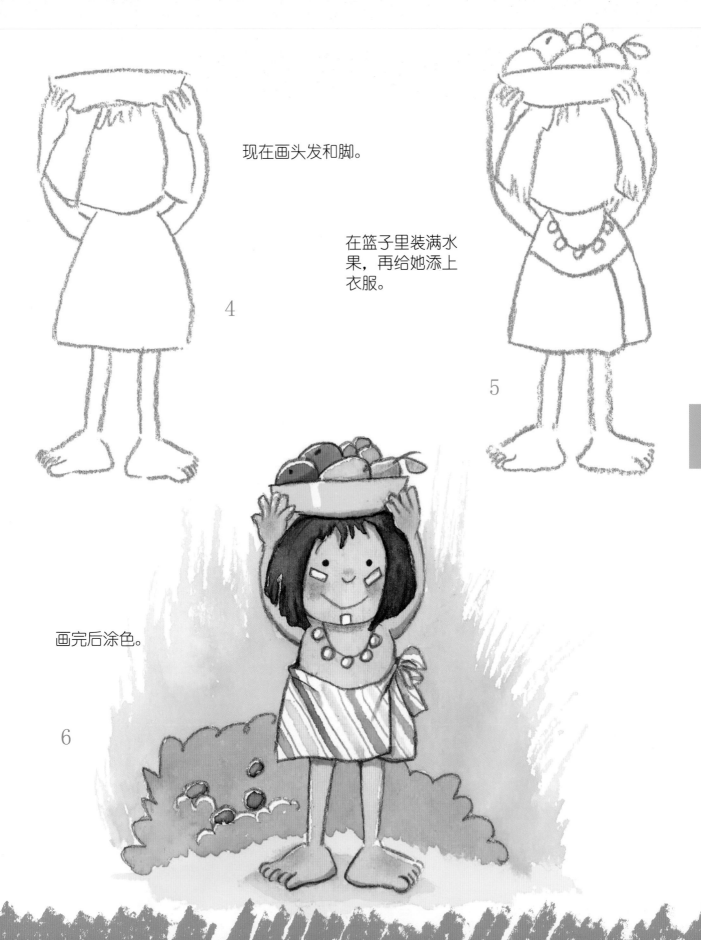

现在画头发和脚。

4

在篮子里装满水
果，再给她添上
衣服。

5

画完后涂色。

6

探险者

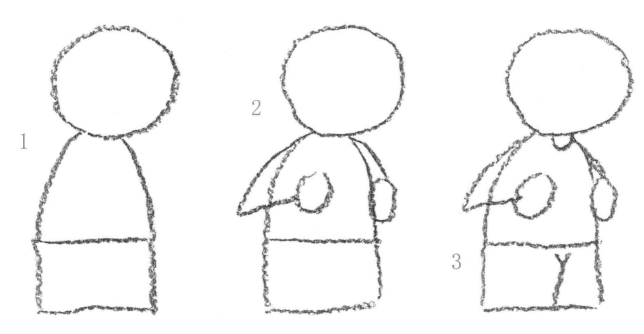

1

2

3

看，头三步多简单！

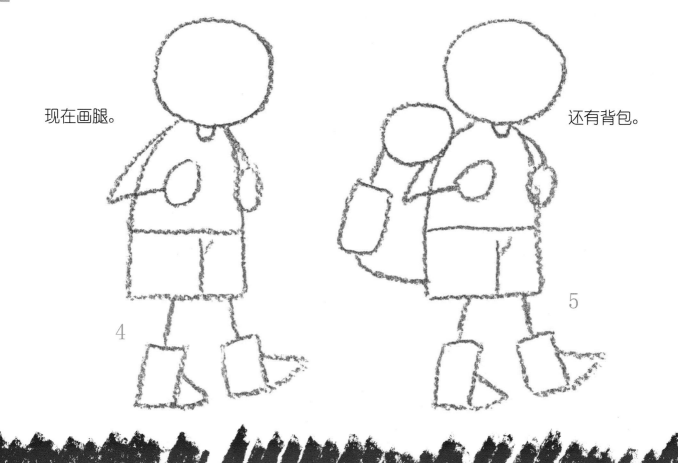

现在画腿。

还有背包。

4

5

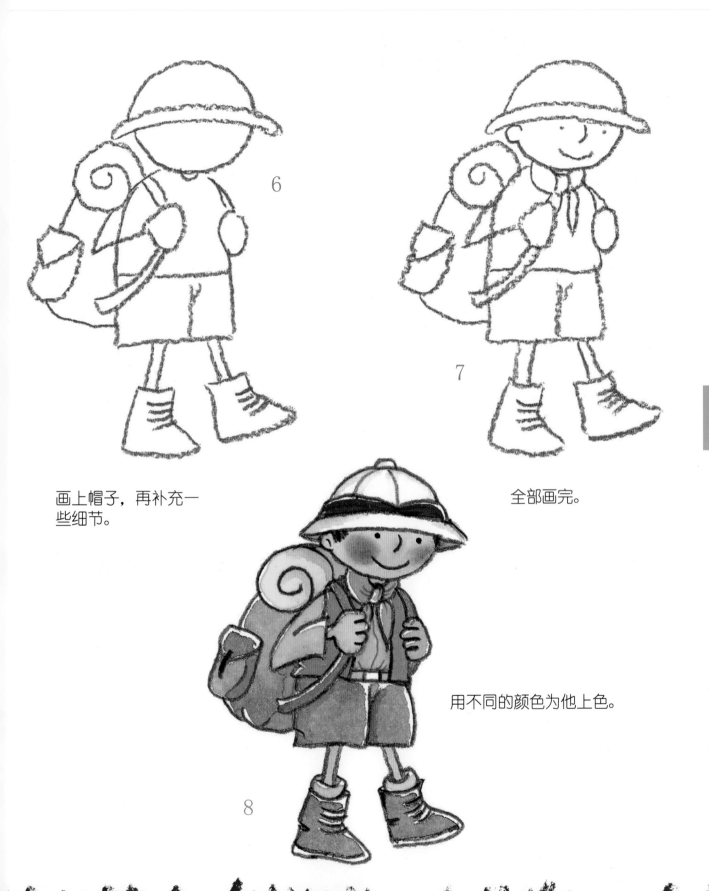

6

画上帽子，再补充一些细节。

7

全部画完。

8

用不同的颜色为他上色。

色调

世界上有无数种颜色，多得超出我们的想象。要学会区分色调。

一块草地看起来可能只有一种绿色，但如果我们仔细观察，我们会发现其中含有许多不同的色调：深浅不一的绿色、紫色、蓝色、褐色，它们会随着你观察方式的变化而改变。

想象一下，森林里的色彩该有多丰富啊！

下面这些色块对应着不同动物的皮毛。

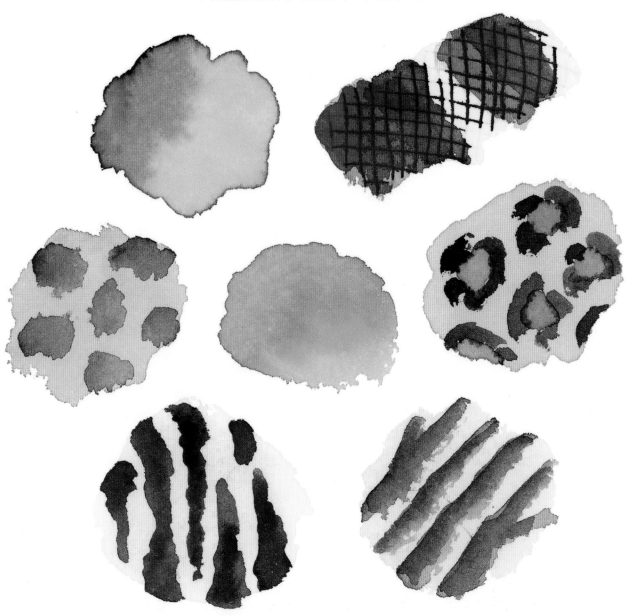

在一张纸上画一些新的颜色。

如果你仔细观察，就会发现很多种色调。

距离感

观察下面这群大象。我们假设所有的象都一样大，而且其中没有幼象。观察A大象和B大象有什么区别。

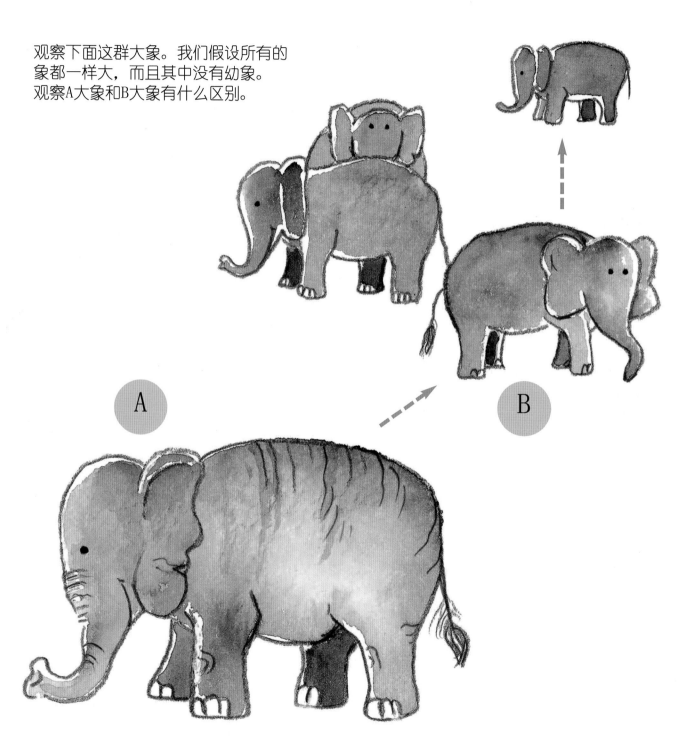

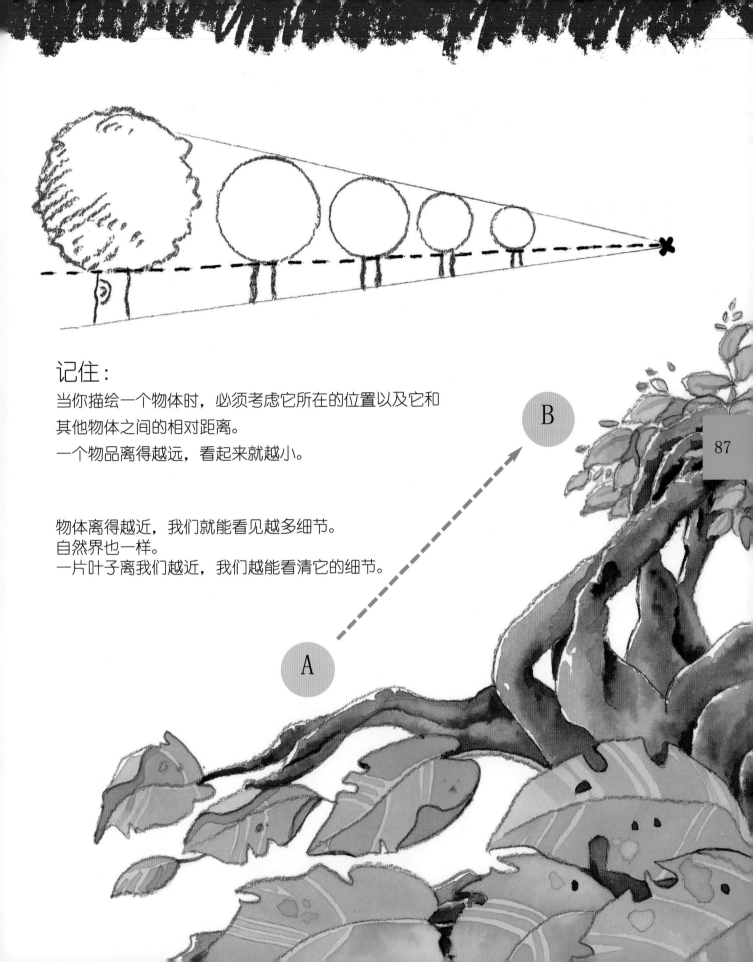

记住：

当你描绘一个物体时，必须考虑它所在的位置以及它和其他物体之间的相对距离。

一个物品离得越远，看起来就越小。

物体离得越近，我们就能看见越多细节。

自然界也一样。

一片叶子离我们越近，我们越能看清它的细节。

87

倒影

倒影是物体在水中、镜子里或玻璃中反映出的影子。
在这一页有三个例子。

注意！

如果你沿着虚线把纸对折，你会看见A与B的形象相重叠。

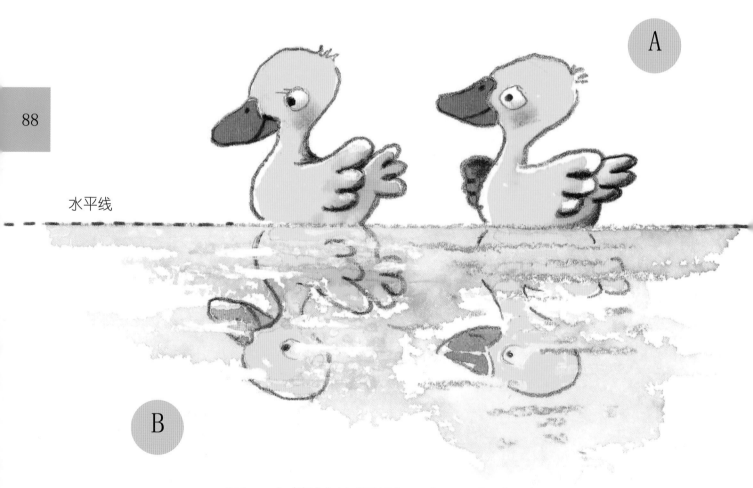

水平线

画一个简单的图形，自己试试看。

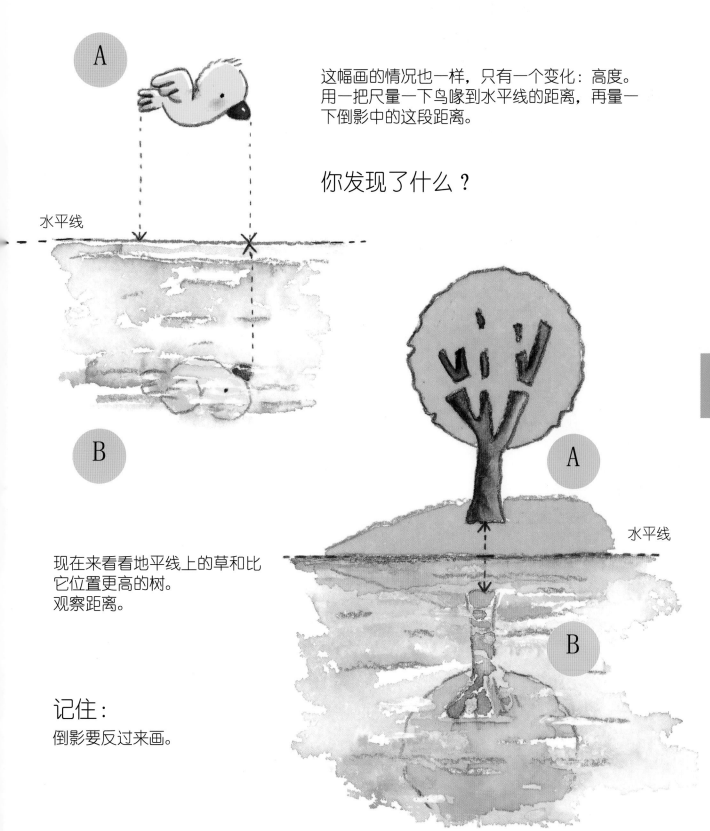

A

这幅画的情况也一样，只有一个变化：高度。
用一把尺量一下鸟喙到水平线的距离，再量一
下倒影中的这段距离。

你发现了什么？

水平线

B

现在来看看地平线上的草和比
它位置更高的树。
观察距离。

A

水平线

B

记住：
倒影要反过来画。

小游戏

仔细观察！

下面这些器官都属于哪些动物？

猴子脚

蜥蜴眼睛

猎豹腿

水牛

豹子尾

鲸鱼

长颈鹿腿

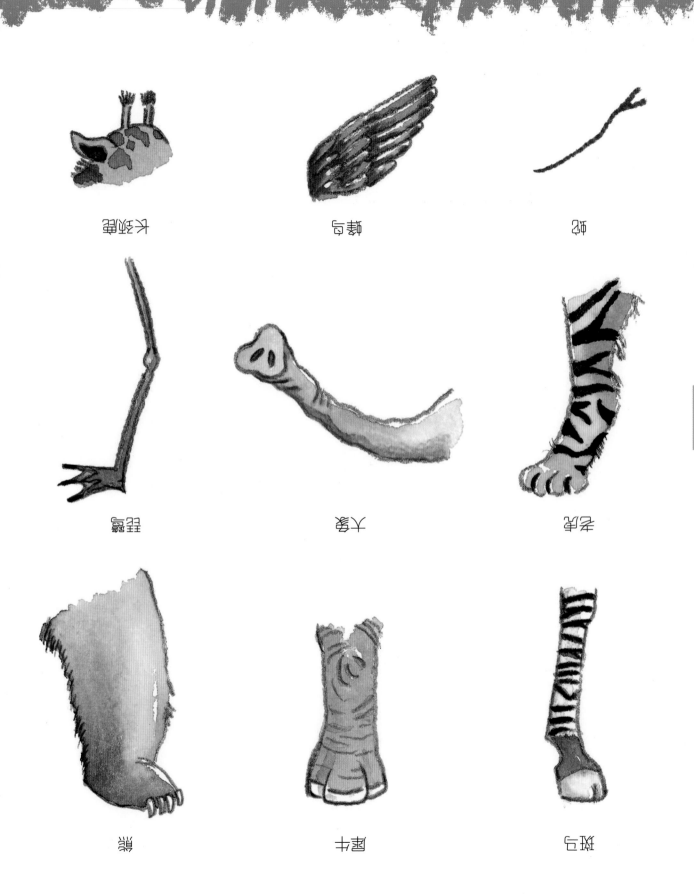

著作权合同登记号：图字 01-2021-3617

APRÈN A DIBUIXAR LA SELVA
Copyright © GEMSER PUBLICATIONS, S. L. 2009
Author and Illustrator: Rosa Maria Curto

图书在版编目（CIP）数据

神秘雨林 /(西) 罗莎·柯托著；姚云青译. —— 北
京：人民文学出版社，2021
（一学就会创意简笔画）
ISBN 978-7-02-016800-2

Ⅰ.①神… Ⅱ.①罗… ②姚… Ⅲ.①简笔画 – 绘画
技法 – 儿童读物 Ⅳ.①J214-49

中国版本图书馆CIP数据核字(2020)第251480号

责任编辑　朱卫净　王雪纯
装帧设计　汪佳诗

出版发行　人民文学出版社
社　　址　北京市朝内大街166号
邮政编码　100705

印　　制　上海盛通时代印刷有限公司
经　　销　全国新华书店等

字　　数　10千字
开　　本　889毫米×1194毫米　1/16
印　　张　6
版　　次　2021年8月北京第1版
印　　次　2021年8月第1次印刷

书　　号　978-7-02-016800-2
定　　价　75.00 元

如有印装质量问题，请与本社图书销售中心调换。电话：010-65233595